INK

文學叢書
150

眞情活歷史——布袋戲王黃海代

邱坤良 ◎ 著

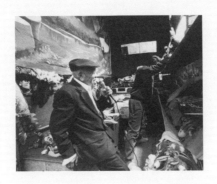

1996 年，於雲林發財車上演出布袋戲。

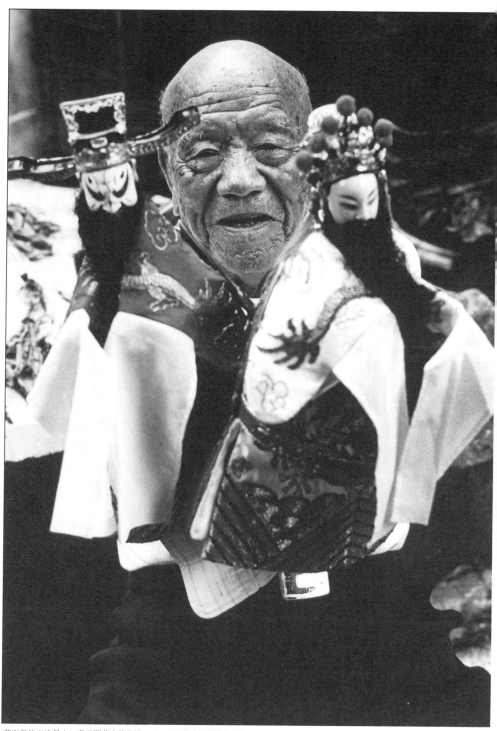

黃海岱代表的是上一輩民間藝人的典範，用一輩子從未間斷的熱情傾注於手中的偶戲藝術。

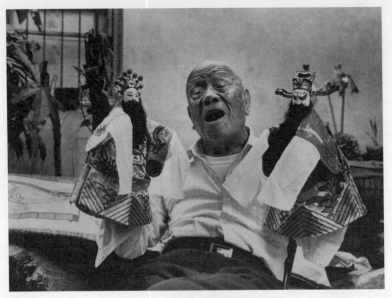

高齡九十六的黃海岱，仍活力充沛地爲演出排練著。

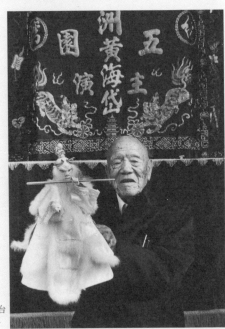

黃海岱與五洲園，開創了台
灣布袋戲一頁嶄新的歷史。

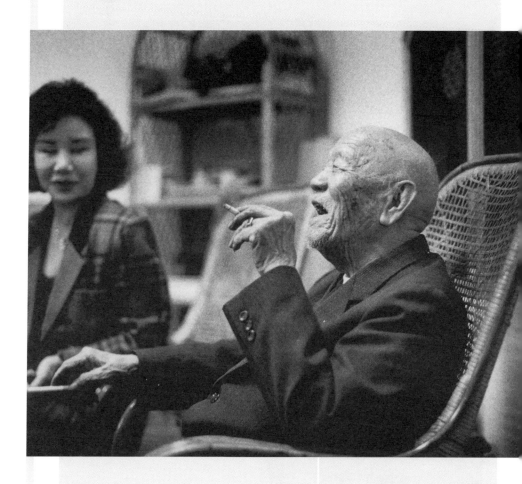

輕鬆地抽根菸，與家人共享天倫。

黃海岱與黃俊雄於雲林大霹靂布袋戲劇場。黃海岱本人求新求變，影響所
及，徒子徒孫都具創新、嘗試的視野與勇氣。

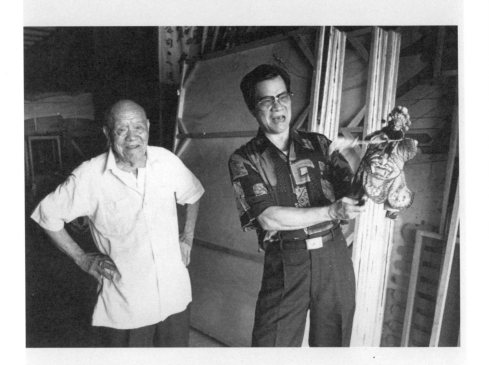

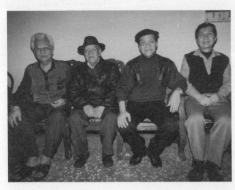

黃海岱的布袋戲家族，左起長子黃俊卿、黃海岱、
次子黃俊雄、三子黃宏鈞。

1997 年，雲林虎尾廟前觀賞徒孫布袋戲演出。

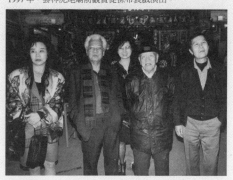

黃俊雄與西卿。黃俊雄是台灣布袋戲歷史上新風潮的帶動者，也是建立金光戲表演風格的大師。

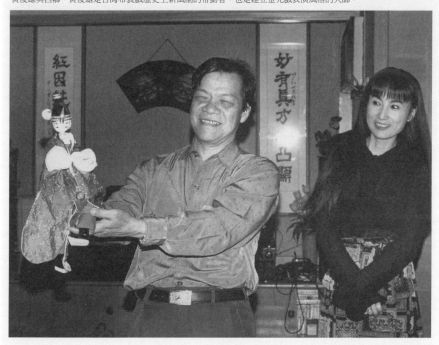

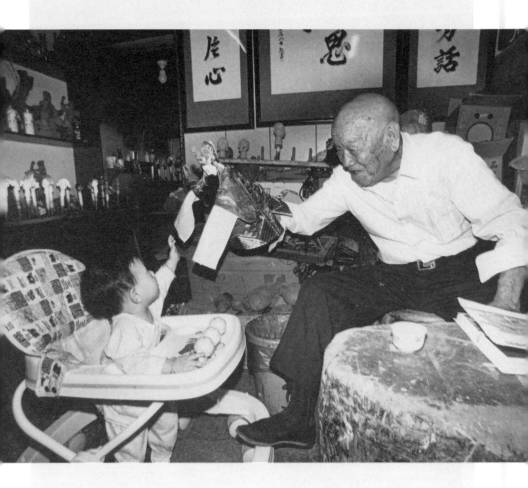

仍保有一顆赤子之心的黃海岱,是個慈祥的長者。

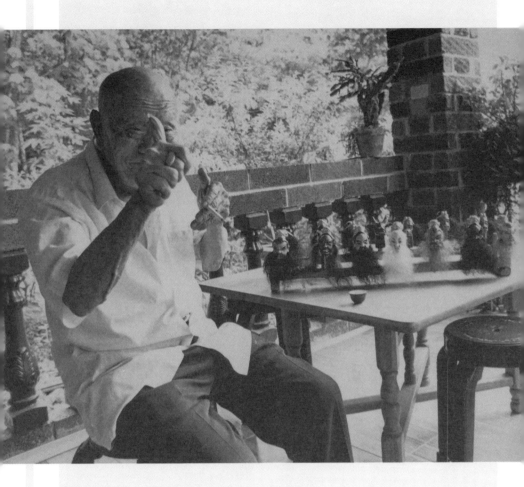

黃海岱和相依為命了一輩子的戲偶，為台灣這塊土地增添了豐厚多彩的文化與記憶。

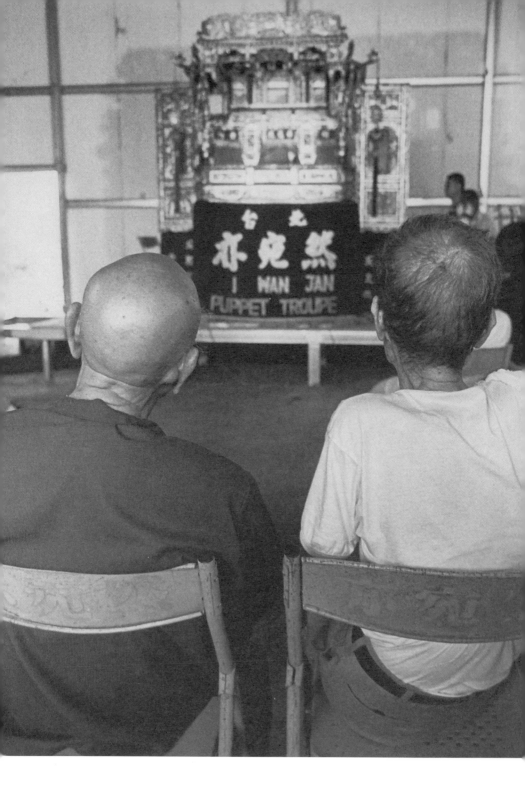

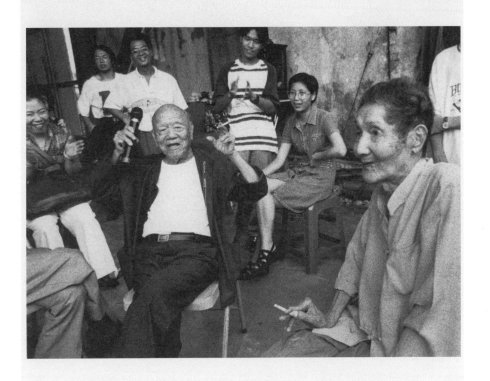

黃海岱與李天祿,兩位國寶級布袋戲大師,爲台灣留下彌足珍貴的文化遺產。

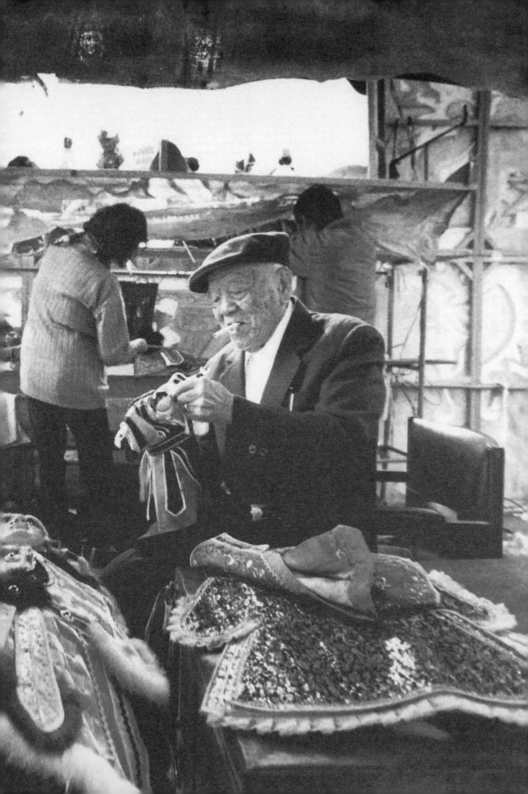

黃海岱的一生不僅是一部鮮活的布袋戲發展史，也是大眾文化的縮影。

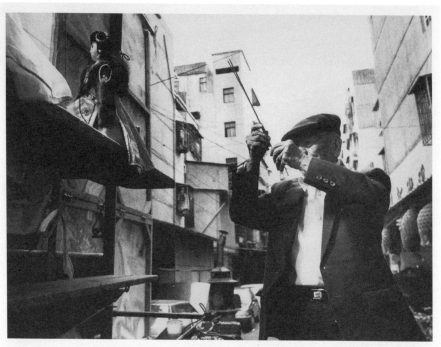

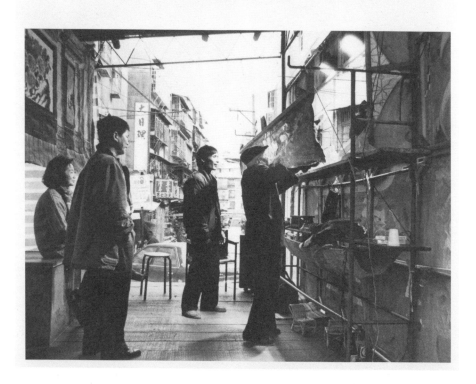

從搬演前肅穆的祭祀，現場賣力的演出，到散場後神情專注地整理
戲偶，九十六歲的黃海岱仍神采奕奕地活躍在布袋戲的舞台上。

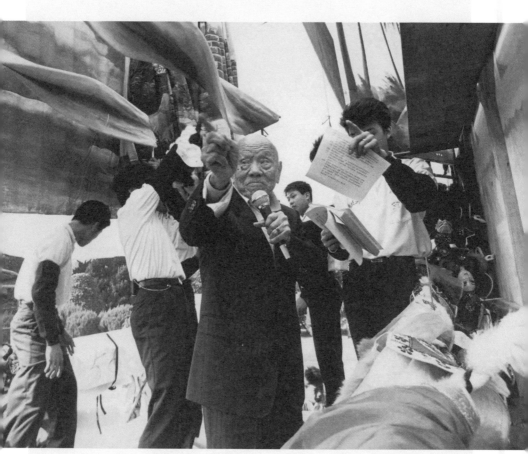

風雲一世紀，黃海岱大師身影永留傳。

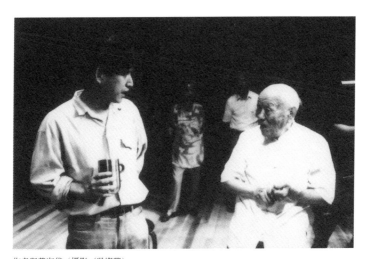

作者與黃海岱（攝影／吳燦興）

目次

遙想海岱仙的回家路上　　　　　　　0 2 1

金光傳習錄　　　　　　　　　　　　0 4 1

巴黎偶戲三仙會　　　　　　　　　　0 6 5

人間喜事　　　　　　　　　　　　　0 7 7

老藝師的榮耀　　　　　　　　　　　0 9 5

黃海岱的功名歸掌上　　　　　　　　1 0 5

史艷文的霹靂大戰　　　　　　　　　1 2 3

偶戲的傳統與現代　　　　　　　　　1 3 5

布袋戲與本土文化　　　　　　　　　1 4 5

作品發表索引　　　　　　　　　　　1 5 1

遙想海岱仙的回家路上

海岱仙身材不高，個性豪邁，五湖四海盡是朋友。他教演戲首重基本功，「腹內」功夫與操偶技巧同樣重要，兒子、徒弟犯錯，一視同仁，該打就打，該罵就罵，因為他自己就是從小在父親的布袋戲班如此熬過來的。他名為海岱，但一般人都稱為「紅岱」，意思是像紅色大鯉魚般耀眼、霸氣。

1

海岱仙辭世時，我剛從酷寒的北海道飛抵亞熱帶的八重山群島，從北到南，由冷到熱，簡直就像從清新的雪地掉入鋪放一層鐵架的火爐，渾身熱烘烘的。當下拋去雪衣，換上襯衫，仍感十分燠悶。不過，環顧那霸、石垣一帶的街市景象與風土人情，倒有幾分回家的感覺。

我這一趟東瀛行程，是以考察日本地方祭典、工藝、歷史空間與人間國

寶制度為主，換言之，如何建立機制，保護海岱仙這樣的民族藝師也是此行的目的之一。然而，當我準備從石垣搭乘快艇到以聚落空間保存聞名的竹富島之際，台灣打來的國際電話告訴我海岱仙「做仙」的消息。

八重山群島與台灣咫尺之隔，從竹富島坐快艇回石垣島，再從石垣搭機到那霸，回家的路程倒帶般快速。我一直想著海岱仙謎著眼睛，開口大笑的模樣。他離世時的那一刻，應該是坐在沙發上，眼睛半閉半開，頭戴遮耳的黑絨帽，或褐色圓形紳士帽，再不然，或那頂方格子的鴨舌帽了，這幾年他因為行動不便，都攤坐在沙發上，終日一副神遊太虛的樣子。

我不禁聯想幾年前乍聽闊嘴師逝世的噩耗時，也正在中國重慶做儺戲的田野調查，來不及見他最後一面。當天晚上，躺在旅店的床上，眼前盡是闊嘴師，慢條斯理的談話模樣，徹夜無法成眠。海岱仙與闊嘴師兩個人同年，海岱仙比闊嘴師「年輕」幾個月，卻晚走了十二年。他們的生活環境不同，個性不同，都是我最喜愛的「老」朋友。

比起人丁單薄、不傳徒的闊嘴師人亡藝亡」，高壽一百零七歲的「五洲園」開山老祖，八子四女，子孫滿堂，派下的徒子徒孫遍布全台，可謂幸福多了。海岱仙之子俊卿、俊雄、陸田，第三代的文擇、文耀、文郎等人皆克紹箕裘，以布袋戲聞名。其中老二俊雄的「史艷文」更曾創造電視奇蹟，舉國風靡。史艷文之後，霹靂布袋戲所創造的「素還真」亦青出於藍，成為當代最具代表性的「台灣意象」。

子孝孫賢，譽滿天下，這是海岱仙天大的福報。話雖如此，想到老人家從此遠離人世，仍覺得十分不捨，以至於用手機與虎尾的黃家子弟通話的一時之間，竟然難過得說不出話來。

海岱仙往生的時間是農曆十二月二十四日凌晨，習俗所謂「送神」的時刻，隔天十二月二十五日是他的一百零七歲大壽，海岱仙選擇歲末諸神升天這個日子，搭上神仙專車，確實不同「凡」響，種種天意，黃家子弟言之鑿鑿，「阿伯本來就是神仙，下凡做布袋戲度人濟世，宣揚教化，時間到就回

24

去做神仙。」海岱仙的一位徒弟如是說。

以前台灣人常在聞人、藝師的大名之後加一個「仙」字,是尊稱也是暱稱,我通常寫作「先」,認為這是「先生」的簡稱,正如「師傅」簡稱為「師」。海岱仙「做仙」之後,我已棄「先」從「仙」,因為從海岱仙的身上,頗能感覺出「仙」這個字的語言圖像,我也寧可相信他往生之後就回歸仙班,繼續做仙了。

我從日本最南方的領土啟程回國時,海岱仙已經「做」了兩天「仙」,照時間推算,他應該早已回天庭「繳旨」了。不過,以他敬畏天地、廣結善緣的個性,也有可能仍在四處奔波,與山川土地、宮廟、故舊辭別。果真如此,此刻他尚在回「天庭」的路上。飛機從石垣起飛的那一刹那,我突發奇想:會不會在雲空巧遇海岱仙?

2

從石垣島到台灣比到那霸近多了，更別說千里外的東京了，尤其西邊的與那國島，離台灣東海岸更近，天氣晴朗的時候，甚至可遙望台灣島嶼。以前南方澳與與那國、石垣之間還有定期船班，至今許多南方澳漁民畢生唯一的「出國」機會就是坐船到石垣、與那國。戒嚴時期，有些名列黑名單，有家歸不得的在日台灣人，還特別到這裡眺望黃昏的故鄉呢！

由於這層關係，南方澳所屬的蘇澳鎮與石垣市老早就結為姊妹市，雙方往來頻繁。而沖繩群島的人對台灣一向也極親切，言談之間，許多人還對台灣高鐵感到興奮，表示有機會將來坐坐台灣的新幹線，畢竟，日本本土的新幹線離他們可遙遠呢！

正因為石垣與台灣近在咫尺，當我知道海岱仙過世時，多麼希望直接從

石垣搭機，二十分鐘的航程就可回到台灣，遠比飛回那霸再轉桃園機場，省時省事多了。然而因為國際航線，以及機場設備的種種理由，不得不倒退走，在石垣的上空，繞個大圈子，望著台灣的方向而興嘆。

從石垣返回那霸途中，機長透過廣播，向旅客說明飛機所在位置、飛行高度與速度，以及機外的溫度。隔著層層疊疊的浮雲，我無法看透天底下的世界，是大洋、大地、高山，還是島嶼？但知道石垣飛那霸是反方向，愈飛離台灣愈遠。坐在機艙內座椅上，飛機時而一陣顫動，還發出「喀喀」的聲音，我心頭一懍，不由得向窗外張望。

我不禁聯想幾年前母親過世，在南方澳老家舉行公祭當天，百歲高齡的海岱仙在家人、徒弟陪伴下，出現在告別式場，他這一趟路千里迢迢，從雲林到台北，再經台北到蘇澳轉南方澳，等於繞了大半個台灣，比從日本國的石垣到南方澳還遠，在告別式中，他鏗鏘有力地吟唱自撰的祭文，令我感動不已。

飛機穿過幾波亂流，飛行恢復平穩，我回想第一次看海岱仙家族劇團表演的時間，竟然是四十三年前的事，認識海岱仙本尊也已經三十三年了，歲月悠悠，不但無情，而且可怕。當年的我不過二十餘歲，到處蒐集劇團資料，在崙背媽祖宮口遇到正在演酬神戲的海岱仙，他瞇著眼邊唸邊演，毛髮稀疏的大圓頭，在五顏六色的戲偶與燈光輝照下顯得金光沖沖滾，我躲在戲棚的一隅看得入神。吸引我的，與其說是戲偶如真似幻的靈巧動作，倒不如說是眼前這個老師傅渾身自然散發的魅力。

趁著副手上陣，他退下來喝茶的空檔，我過去與他寒暄。記得第一個問題是除了他的父親黃馬之外，有無其他長輩「做布袋戲」？他對這個闖入布袋戲棚內的年輕人並不覺得麻煩，只是半開玩笑似地說我「吃飽太閑」，才會問這些問題。散戲之後，他招呼我：「走，來吃飯！」這時還不到下午五點，聊不到三句話就邀人「來吃飯」，即使是後生晚輩也任由他們「請教兼食午（餐）」，這是海岱仙對待朋友之道。

3

海岱仙身材不高，個性豪邁，五湖四海盡是朋友。他教演戲首重基本功，「腹內」功夫與操偶技巧同樣重要，兒子、徒弟犯錯，一視同仁，該打就打，該罵就罵，因為他自己就是從小在父親的布袋戲班如此熬過來的。他名為海岱，但一般人都稱為「紅岱」，意思是像紅色大鯉魚般耀眼、霸氣。七十歲之後，他主演的場子逐漸減少，戲路多由徒弟接手，大半時間到處探望朋友，尋幽訪勝，十分逍遙。每到一個地方，都有徒弟用車子熱心接送，差不多就是「有縣吃縣，有府吃府」了。

我認識海岱仙時，他已少掉那份江湖霸氣，像個慈祥的長者，很能為晚輩著想。他平常大清早就起來運氣練拳，八十年如一日，因而身體十分硬朗，百歲人瑞尚能騎著腳踏車四處遊逛。問他養生的秘訣，回答很簡單：

「骨力『喘氣（呼吸）』就好！」意思是呼吸這件事用心、勤快，身體自然會好。

二〇〇〇年以後，海岱仙不幸二度中風，從此手腳癱瘓，腦筋反應遲鈍，出門的機會大大減少。尤其最親近的徒弟鄭一雄、黃順仁、洪連生過世之後，他更寂寞了，整天待在虎尾兒子家中，再也不能像以往一樣雲遊四海了，坐輪椅被推到醫院診療時，就算是「出外」了。去年初我到虎尾黃家探望，他已口齒不清，難以完整表達意見。我說：「阿伯，你是國寶，國寶要保重喔！」他慢慢地重複我的話：「我是國寶⋯⋯」說著說著自己就笑起來。

我像逗小孩表演才藝般，要他做些動作：「阿伯，你簽個名⋯⋯。」他作勢要拿筆，但中過風的手掌已扭曲變形，難以握住筆管。我要他唱一段《斬瓜》，這是他平常喜歡唱的戲曲。他點點頭笑了，一副要大顯身手的樣子，才開口叫了一個板「啊⋯⋯」，就接不下去，有些懊惱：「我不記得了。」

這時家人爲他傳了一些點心，小口小口地餵食，才吃了一點，他就皺著眉頭，像小孩般嬌嗔：「我嘴齒痛啦！」

海岱仙在人世的最後幾年身體每下愈況，不能自由行動，原本圓形的臉龐，卸下假牙之後立刻變成乾癟老邁，他不能喝酒，以往抽菸的習慣戒掉了，也無福消受美味，只能吃些稀淡的食物，一切靠人打理，還老返童，彷彿回到人生的初始。

一個多月前，國立傳統藝術中心與雲林縣政府爲海岱仙慶生，地點在日本時代虎尾郡役所改裝的布袋戲館。壽堂佈置一座五層大蛋糕，以及準備供徒弟演戲祝壽的布袋戲棚。海岱仙戴著一頂灰色鴨舌帽，穿著藍色棉襖，靜靜坐在壽堂正中的沙發椅上，瞇著雙眼，氣色紅潤，很像剛出生不久的嬰兒。我從台北趕到時，會場已擠滿了黃家子孫、徒弟，以及來自各地的親朋好友，喜氣洋洋，熱鬧無比，連以電火球著稱的行政院長也在百忙中親臨祝賀。

親友輪番講好話，祝賀老人生日快樂，院長致詞時說：「紅岱伯，你卡少年，頭髮比我還多。」現場賓客闔堂大笑，海岱仙也露出笑容。我的位子在他正前方不到五尺處，他一下就認出我來，凹陷的臉頰笑得很燦爛，還努力想從座位上站起來，整個人因而斜倒在沙發椅上，我急忙向前扶住，告訴他：「你坐著就好！」他咕嚕幾句，我聽得出來是在問：「你吃飯未？」

石垣來的飛機在那霸機場降落，我出關時遇見此間台北代表處官員，他告訴我琉球本地的《沖繩時報》已有「台灣一〇七歲國寶黃海岱逝世」的消息。在那霸飛往台北班機上看到的國內報紙，更是長篇累牘鉅細靡遺的介紹海岱仙的傳奇人生。飛機上塞滿了旅客，其中有不少台灣觀光客，男女老少都有。有位年邁的長者是坐著輪椅在後生晚輩攙扶下來日本觀光旅遊，我立刻想到海岱仙。

海岱仙有多次出國機會，人生也像劇團名稱「五洲」一樣雲遊四海，卻從未來過日本，他曾告訴我，他並不喜歡日本。皇民化運動期間禁鼓樂，他

被迫演出皇民劇，戲偶穿日本衫，不得用傳統唱腔、鑼鼓，但因觀眾喜歡看傳統戲，他也喜歡演，常偷偷用京劇、北管後場演出，遇到日本警察在場，立刻改用日文演唱，說著說著就用日文唱了一段西皮唱腔，十分逗趣。大東亞戰爭末期，他從母姓的胞弟因細故被日本警察修理致死，讓他難過不已，至今耿耿於懷，聯帶影響他到日本遊玩或表演的興致，「日本方面」曾經多次邀請他赴日演出，他都因興趣缺缺而作罷。

4

海岱仙的布袋戲人生閱歷豐富、多采多姿，他是台灣市井人物的典型，也是台灣文化的象徵。我從他身上學習到一般文獻、典籍所沒有的戲劇與文化史料，以及民間藝術家最精采、動人的一面。在一般人眼中，布袋戲屬小道，難登大雅之堂，而把具江湖豪氣的海岱仙與小小的尪仔頭連在一起，也

有些不搭調，然而，仔細品嚐與體會，便能發覺其中的藝術奧妙。從質材來說，戲偶是木頭、布料製作而成，都是沒有生命的物件，躺在戲箱裡，呈現的是睡覺或死亡的狀態，但一到藝師手上，便能化腐朽為神奇，讓木頭在舞台上虎虎生風。

海岱仙吃江湖飯，以演布袋戲為生，藉著操弄戲偶為地方消災解厄兼娛樂民眾，與人交陪，他深刻瞭解技藝有所本，也有所變，不論有無劇本，戲文來自小說、傳奇，或源於京劇、南北管戲碼，皆不能照本宣科，一成不變，必須不停地創造，才能夠獲得尊重。在他的眼中，戲偶無大小，每個角色都必須用心表演。他謹記在心的是，人際之間的交誼，貴在相知，食人八兩，還人一斤，在傳統社會如此，在現代社會亦應如此。

海岱仙演起戲來，文戲、武戲、大戲、小戲、生旦淨丑皆能得心應手，私底下卻不擅長篇大論，一段尋常故事不見得能講得完整。他在的地方，滿室春風，卻總是在談笑間，瞇著眼，「幹」字脫口而出，趣味十足。這方面

同樣菸不離手，「幹」不離口的「亦宛然」阿祿師就很能發揮日常生活的表演才能，常在嬉笑怒罵間把一段平凡的瑣事講得精采無比。阿祿師小海岱仙九歲，身材瘦小，與矮壯的海岱仙兩人頗有王哥柳哥的喜感。

曾經創辦「哈哈笑」掌中班的闊嘴師又是另一種典型，他與人為善，卻沒有自己的班底與人脈，算是布袋戲界的獨行俠。他平常戴著副金絲邊眼鏡，一本正經，挺著上半身，臀部微翹，任何事情從他口中娓娓道來，都像抑揚頓挫的布袋戲台詞，有時還煞有其事地根據「新聞」，評論起國際時勢來。

那霸至台北國際航線的空中服務員殷切提醒乘客繫好安全帶，並像機器人做早操般示範安全措施。飛機逐漸升高，把旅客載上三萬英呎的高空，在魚白的雲層之間航行。我平常搭乘飛機，頗能享受在雲端逍遙的快感，而照傳統的說法，大羅神仙都能騰雲駕霧，雲朵等於神仙的「自家用」，海岱仙如已回歸仙班，不知道是否已經拿到「執照」，並且分配到專屬的一朵祥雲了？

我想起二十年前剛從國外進修回來，某日上午，海岱仙帶徒弟鄭一雄、

黃順仁、洪連生夥同闊嘴師等人來家裡小坐來，大夥聊得很起勁，耽擱了吃飯這件大事，過午我才帶這幾位布袋戲藝師就近到客家小館用餐。我記得當時點了梅乾扣肉、紅燒蹄膀、蒜苗煎烏魚、釀豆腐、客家小炒這些口味重的菜餚。海岱仙也許餓過了頭，一口氣吃了兩碗飯，還大呼好吃。

三個月之後的某日近午，海岱仙又由徒弟陪同來訪，還帶了兩瓶大罐裝的西螺醬油當伴手。他說西螺的豆油料實在，炒菜最好。中午用餐我故意說：「阿伯，咱來吃西餐！」他連忙搖手：「免麻煩，上次那間就可以。」當我們去到那家館子，才發覺已經在幾日前結束營業，只好轉到附近一家台菜館。海岱仙雖說：「沒關係，青菜吃一下就好。」我仍感覺出他的失望。

後來我們一有機會見面，他總不忘對這家館子的「客人菜」讚美幾句。

5

海代仙的一生是一部鮮活的台灣布袋戲史與台灣戲劇史，其實布袋戲史也好，戲劇史也罷，都是一部民眾生活娛樂史，它的發展脈落，經常呈現社會的詭譎多變，當大眾文化走向五光十色的舞台與影像表演時，傳統布袋戲——不管走古典或金光——便失去魅力，戲路漸少，戲班難以經營。另一方面，政府與藝文界卻又前所未有地重視民間藝術，有意、無意地賦予強烈的文化意義，原屬社會底層的民間藝人因而有了翻身的機會，甚至成了國家「瑰寶」，像海代仙、阿祿師這些資深的老藝師都是愈老愈吃香。

而在各界重視文化資產的大環境中，新一代的戲曲演員（包括布袋戲演師）也水漲船高，成為表演藝術家，他們脫離民間原有的酬神演戲生態，致力於文化場的表演，並期望在舞台上有所突破。談起專業技藝，他們也像學

者、專家、教師般旁徵博引，《東京夢華錄》、《揚州畫舫錄》這些古典文獻也琅琅上口。

海岱仙這幾年來先後榮獲國家文藝獎、行政院文化獎、台北藝術大學名譽藝術博士，這些藝文界的最高榮譽，海岱仙深以爲榮，也感謝各級「長官」栽培。在他的觀念中，這些「長官」就如同江湖上讚賞他、尊重他、經常請戲的老觀眾一樣，讓他感謝又感動。我所認識的海岱仙，恐怕至今都搞不清楚到底得了什麼獎，以及獎項所代表的文化意義。

海岱仙這一輩人的社會認知與處世態度與現代社會成長的戲曲演員大不相同，他們感念的是別人對他的恩情，「受施愼勿忘」，必須有所回報。這些江湖人情正是傳統社會，包括布袋戲在內的傳統藝師做人處世的基本態度，也是他們能在困頓的環境中延綿不絕的重要因素。他從未把「藝術」強加在自己身上。他只是盡心盡力扮演好自己應該扮演的角色，虛心學戲，用心表現，以技藝滿足雇主、觀眾，甚至神明的要求。他也樂於在專業技能之外，

參與民間事務，做一名業餘的「子弟」。表演，永遠是他一世人的真情。

海岱仙代表的是上一輩民間藝人的典範。

坐在飛往台灣的班機上，窗外雲湧如濤，隔著層層煙霧，仍然看不到天底下的大洋與陸地。隨著航空器持續「嗡嗡」作響，我心中一直盤算：何時能到台灣？天色逐漸昏暗，飄浮的雲層在遠近濃淡之間，有時出現不同的圖案。我突然感覺窗外的浮雲，竟然如同海岱仙的大光頭。煙靄之中他瞇著雙眼，極目觀望，頻頻回首，彷彿仍然掛記著逐漸遠去的鄉關安在？

「各位旅客，請繫上安全帶。」飛機航行才一個小時多一點，空中就傳來空服員的聲音，告訴我們即將在桃園國際機場降落，目前台北天氣晴朗，地面溫度攝氏二十五度……。飛機逐漸降低高度，台灣的天空依然白雲蒼狗，斯須改變。終於到家了，飛機著陸的那一刻，窗外海岱仙幻影瞬間消逝，化成一陣煙霧。我知道從此與他天人永隔，再也無法共話家常，不禁悵然不能自己……。

金光傳習錄

掌中乾坤有如人世幻影，起起落落，老藝人畢生爲生活奔波，爲台灣戲劇打拼，必得上天眷佑，以及後生晚輩永恆的懷念與尊敬。如果這輩子來不及，下一輩子也應該有此回報吧！

一、玉筆鈴聲世外衣

小學畢業的升初中考試是我平生第一次參加科舉，果然一試落第，原因很多，罄竹難書。親友事後的分析，「萬惡罪魁」是「玉筆鈴聲世外衣」。他在大考前夕翩然降臨我們的漁港，掀起一陣旋風，十天演出檔期，我與玩伴早被熠熠金光攝魄勾魂，天天到戲院報到，把考初中這種傷感情的事丢到九霄雲外。別的同學在自習用功，我們幾個武林高手手握書卷，卻不忘遊戲。有一次爲了一句「死道友不死貧道」，把老師惹火了，一個黑板擦丢過來，罵道：「要死，死

經常挪動書桌坐椅，製造特殊音響，出口貧道，閉口貧道。

「你這個妖道！」

「玉筆鈴聲世外衣」童顏白髮，武功十分高超，高超到雙眼必須戴著黑罩，否則目光所至，人即化爲血水。他登場時習慣配上一曲〈霧夜的燈塔〉，在這首演歌中，大俠冉冉昇起，英氣逼人，一頓足地球連轉三圈半，遇到世間不平事以筆代劍，玉筆一揮，人頭落地……。

這是我最早接觸到的金光布袋戲，光怪陸離、卻又趣味無窮，內心震憾不已，平常用食指撐手帕玩的布袋戲相形見絀。望著戲台上形形色色的武林高手及書寫「高雄林園國興閣主演張清國」的彩樓，感覺自己突然長大了，打心底油然生起雙膝跪地拜師學藝的衝動。當時蘭陽地區並不時興布袋戲，但家鄉許多漁民來自南部，早已在小琉球、東港、高雄等地接觸到「金光閃閃，瑞氣千條」的布袋戲。因爲他們喜愛，中南部戲班巡迴演出，也把本地列爲演出點，我們才有機會看到五光十色、眩人耳目的「西」方文化。國興閣的「玉筆鈴聲世外衣」在光怪陸離的武林只是其中一個要角，無論劇團名

氣或藝師資格，在高手雲集的掌中世界尚屬後生小輩，竟也千里迢迢地到台灣頭的這邊誤我前程。

國興閣之後，我幾乎沒有放過來南方澳演出的任何布袋戲班，從西螺新興閣、虎尾五洲園、南投新世界到名不見經傳的小班，伴隨我走過青少年時代。每一班的藝師都有傲人的獨門絕活，纖巧的掌上塑造了呼風喚雨、劇力萬鈞的武林人物「斯文怪客」、「賣唱書生走風塵」、「文俠孔明生」……這些偶戲明星每天在我腦海中廝殺不已。

二、南北風雲仇

一九六〇年代末電視上的「雲州大儒俠」統一天下之前，布袋戲已經在台灣天旋地轉數百年，它不僅是一種傳統戲劇，也是最具開創性與想像力的現代民間藝術。每個藝人都有傳統的底子，也有創新與調適的能力，「食老

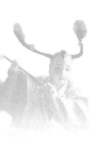

「學跳窗」的情形比比皆是，不足為奇。早期藝人遵照古法，演出前輩流傳下來的所謂籠底戲，不論是南管、北管、潮調，一個腳步一個鼓介。而後，又從演義小說尋找題材，創作出與傳統風格有異的劍俠戲與公堂戲，戰後初期李天祿的《清宮三百年》，就請專人在少林寺故事之外重編劇本。中南部的藝人更變本加厲，逐漸脫離戲曲的規範，走入嶄新的戲劇道路，在舞台型制、戲偶造型、情節、語彙、配樂、音效方面各出奇招，形成所謂金光戲，聲勢直逼歌仔戲班。無以計數的布袋戲班盛行於民俗廟會，或長駐戲院作商業演出，吸引全台灣的老老少少。當時大城小鎮都有經常演出布袋戲的戲院，高雄市的「富樂」、「南興」，台南的「慈善」（今成功），台中的「合作」、「安樂」、「安田」，屏東的「合作」，嘉義的「興中」，彰化的「萬里」，台北的「芳明館」……，一演十天，甚至數月，不但舞台上大車拼，電台布袋戲節目更如過江之鯽，每日在「空中」為聽眾講述武林大事。

舞台上的布袋戲人物造型從古裝、時裝、牛仔裝到「星際大戰」裝五花

八門、千奇百怪，像「南俠翻山虎」全身西部牛仔打扮，外加墨鏡，活像《荒野大鏢客》裡的克林伊斯威特，令人大開眼界。不論正邪，布袋戲人物個個非士、非農、非工、非商，而是有金光護體的修道者與鍊氣士，屬於不需申報所得稅的自由業人士。他們報起名姓冗長卻又鏗鏘有力，舉例來說吧！

有一位叫「金光奪日月，眞氣散群星，拳聲一響恐龍愁，魔帝九玄祖」，誰知道他姓什麼？這位很難「請問貴姓」的先生住在「九九八環迷」，巫島斷魂天」，地址也很難找。論武功，這些新興奇俠個個有如魔鬼生化人，出場時五顏六色的彩帶揮舞，表示金光沖沖滾，而後一場火拼倒下來的，紅巾在其身上揮動，就表示他已化為血水；如果黑巾揮舞，運氣不錯，只是破功而已。

在金光戲席捲台灣城鄉間的武林之際，用傳統鑼鼓叮叮咚咚的布袋戲成了稀有「動」物，除了台北因爲根柢深厚，仍有不少古典大師，吸引一些老顧客之外，寶島處處驚天動地，金光一片。新興閣、五洲園勢鈞力敵，人材輩出，兩派在中南部恩恩怨怨纏鬥不已。新興閣鍾任祥、鍾任壁父子的《大

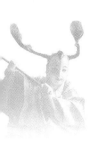

俠百草翁》和《斯文怪客》享譽南北二路，派下弟子進興閣廖英啓的《大俠一江山》、隆興閣廖來興的《五爪金鷹》亦名震武林。五洲園方面，開基祖黃海岱本人尚以劍俠聞名，但其子眞五洲黃俊雄的《六合三俠》、徒弟寶五洲鄭一雄的《南北風雲仇》、正五洲呂明國的《東海老鱸鰻》、小桃源孫正明的《流浪度一生》皆遠近馳名。鄭一雄《南北風雲仇》的「天下美男子」長得是圓是扁，沒人知道，卻在空中盛行十數年而不衰，成爲電台節目的異數。

五洲園派首創以東南、西北兩派概稱正邪的二分法，後來又出現東北對西南這樣的組合，無論方位如何，天下事皆因魔道鬥爭而起，但魔道不是國共雙方，而是民新兩黨，而是以東西南北方位進行忠奸善惡的辨識。不過，我無法知道後來是否眞的邪不勝正，東北派的道友把西南派消滅了，因爲從頭到尾打打殺殺，永無終止，而觀眾也似乎不太在意武林的最後結果。

新興閣、五洲園兩大江湖主流派系之外，還有一些非主流的金光布袋戲系統，亦各領風騷。南投陳俊然新世界在中部山區異軍突起，自立門派，代

表作《南俠翻山虎》演的是明江派與八卦教正邪兩派的大車拼，「文俠孔明生」、「價值老人」和「南俠翻山虎」聯手大破妖道，從山城殺向平原，在中部地區的聲勢足以與閣、園兩派鼎足而三。

南部地區則另有天地，「仙仔師」黃添泉創立的玉泉閣在南台盛行一時，他的大門徒黃秋藤的《怪俠紅黑巾》以紅龍派「紅巾」與黑龍派「黑巾」的對抗最為出名，聲勢及於中北部各地，堪稱金光戲的第三勢力。派下美玉泉黃順仁「殺人三百萬，血流三千里」的《胡奎（黑雞）賣人頭》用關廟腔演出，趣味十足，亦曾盛行一時。

當然，金光布袋戲界的武林高手不是這幾位而已，嘉義、屏東都有不少獨霸一方的大師，沒有被點名到的，只好以「族繁不及備載」說聲失禮了。

在武林一片殺伐中，許多人物並鬧雙胞，甚至多胞，一些金光戲大俠，像「五爪金鷹」和「風速四十米」就經常出現在不同流派的布袋戲中。前述武林英雄，除了稱霸中、西部平原之外，也揮軍北上，進行金光戲的文化

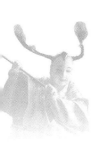

「侵略」戰，在台北的戲院堂堂賣票演出。影響所及，連一向演南北管布袋戲聞名的布袋戲藝人亦不得不有所回應，否則拋盔棄甲，任人宰割。許王連演十多年的《龍頭金刀俠》及後來電視上的《金簫客》即因應而生，雖然仍屬劍俠性質，但已沾染金光戲色彩。

三、賣唱書生走風塵

可能是從小看戲的經驗，我一直能接受全盛時期金光戲融合荒誕、超現實的表現手法，以及自由活潑、節奏明快、刀光劍影的演出型式，它產生的魔幻效果，頗有馬奎斯《百年孤寂》的味道。大學時代《雲州大儒俠》攻占電視台時期，不但小孩子入迷，連一些「大人大種」也為之廢寢忘食，我就是其中之一。想當年，學校正課不上，每週「選修」五個布袋戲「學分」，從星期一到星期五準時坐在房東客廳的電視機前，風雨無阻，從不缺席，很像

一個勤學用功的空中大學學生。

在金光戲人物中，我最喜歡的不是史艷文，也不是哈麥二齒，而是黃俊雄六○年代初在戲院演出的《六合三俠傳》中的三俠，也就是三秘——「賣唱書生走風塵」、「老和尚」和「天生散人」，這三個角色分別代表儒釋道，作為東北派的核心分子，專門對付西南派的妖魔邪道，人物塑造非常成功。

「天生散人」羽扇綸巾，深沉多謀略，武功高深莫測，不輕易動手，十分神秘；「賣唱書生走風塵」身揹七弦琴，沉靜鬱卒，一派儒生造型，「魔音傳腦」的琴聲使人忽喜忽怒，有說不出的「酷」；頂著一個高額大頭的「老和尚」有健忘症，常忘記一身武功，卻性愛風神，遇事好發議論，常在發表「老和尚」式的高見時，被「天生散人」以一句「歡迎！」設計去面對強敵，一陣挨打之後，才猛然想起迎戰的招式。

初見真五洲黃俊雄的表演是在南方澳第三家戲院——「神州大戲院」開幕時，整整十天的表演，天天爆滿，靠的就是黃俊雄、洪連生等人塑造的角色

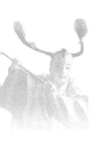

色性格，豐富的想像力與雋永、逗趣的口白。每個重要人物都有固定的主題歌，角色一登場，就帶來極強烈的「造勢」效果。「賣唱書生走風塵」出場時，彈唱一首〈求愛的條件〉，十分的唯美。〈噢，媽媽〉的樂聲傳出，披麻帶孝、手持白幡的白如霜出現了，觀眾的情緒不自覺地受到這位萬里尋親的孝女感染。黃俊雄也很擅長用道具來塑造角色的神秘性，當〈內山姑娘要出嫁〉的前奏「喂！扛轎的啊！」響徹舞台，整個劇院頓時活躍起來，而觀眾也知道「神秘女王夢中神」神秘轎出現了，武林將可以化解一場大劫難。不過，在我的印象中，「神秘女王夢中神」有聲無影，從未看過她走出神秘轎。眞五洲的《六合三俠傳》不但劇情緊湊，高潮迭起，也很會製作噱頭，每天演出結束前都先來一段「緊張！緊張！」「危險！危險！」的口白，並預告東北派丈六大金剛次日將大鬧江湖，使我每天時間一到，就不得不往戲院跑，左盼右盼，也一直沒有看到這個大金剛出現過。

金光戲雖然風光，但由於品類無雜，所有不用傳統戲偶及場面伴奏的武

俠布袋戲皆被歸納爲金光戲，加上藝人素質不一，良莠不齊的現象自是難免。對於喜愛古典布袋戲的觀眾而言，金光戲放棄了傳統造型、動作、聲腔、樂曲、戲文古典柔美的部分，而以誇張、粗暴、熱鬧的神怪內容刺激觀眾，不但難登大雅之堂，並且是傷害傳統藝術的「藏鏡人」。現在一般人對金光戲的印象其實只是廟會中由二、三個人操弄造型鄙俗的戲偶，配合粗糙的音響，演出效果奇差，乏人問津，也成爲環保單位亟欲取締的「民俗噪音」。此情此景對於曾經在劇院、電視、電台呼風喚雨，製造「金光戲奇蹟」的藝人，眞是情何以堪了。

四、田都元帥的契子

看布袋戲經驗使我的童眞年代充滿「魔幻寫實」的色彩，但當時有二件憾事一直無法釋懷。其一是沒機會感染砂眼，當年全人類最古老的眼疾正在

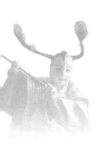

校園流行，每天早上同學上自習時，砂眼患者一個個像領獎似的在講台上排成一列，由導師逐一為他們點眼膏，患者點完眼膏之後，瞇著眼睛，得意洋洋地回到座位。誇張點的還戴上眼罩，刻意模仿「玉筆鈴聲世外衣」的動作，只差沒有即席演講。學校檢查眼睛當天我「正巧」溜課去看布袋戲，沒有被列為羅患砂眼名單，失去接受老師關愛眼神的機會，引以為憾。履次向老師報告，也請同學代為關說，但是老師始終不理不睬，最後被問煩了，竟回答一句很有味道的話：「邱××沒時間生病啦！」

「無時間生病」這句話對常看布袋戲的人，一點也不陌生。可以說是很布袋戲風的，我懷疑老師大概也常看布袋戲吧！

另一件令我遺憾的是沒有做神明的契子，童年觀念中的神明，就是木雕或泥塑的神像，差不多等於布袋戲中道行深高的大俠。當時鄉下人認乾爹乾娘的風氣不普遍，倒是家長因為小孩難飼養，常以三牲金紙為禮，請神明收為義子女，希望從此平安順遂。我有許多同學都做了神明的契子，平常頸項

掛了紅色香袋，宛如運動場上的金牌選手，他們的契爸個個來頭不小，有哪吒三太子、有田都二元帥，也有二結王公的，一個比一個大，有了契爸的保護，好像真的讓這些原本面黃肌瘦的同學顯得十分「神」氣些。

我特別羨慕二元帥的契子，因為廟就在學校附近，農曆六月十一日神明祭典時，常看到這些同學在擺滿供品的神桌前向一副狀元模樣的契爸獻香。

據傳田都元帥的母親跟聖母瑪麗亞一樣，都因為聖靈而懷孕，做了未婚媽媽。田都元帥一出生就被丟至田裡，靠毛蟹以泡沫養育，長大之後，像日本打鬼的桃太郎一樣，帶著金雞玉犬去征番平蠻，建立大功。為了感謝毛蟹之恩，他的神像額頭或嘴邊畫有毛蟹圖形，非常前衛。我曾經向父母吵著也要認二元帥做契爸，被大人臭罵三八叮噹，無代無誌，沒病沒羔，認什麼契爸，哭爸啦！

雖然沒機會做田都元帥的契子，但冥冥之中有緣，長大以後，讀書做事竟然需要經常與祂神交一番，也認識不少田都元帥分散各地的信徒，包括許

多我年少時代崇拜至極的金光戲高手。他們的演出雖然脫離傳統戲曲的規範，混雜各種流行歌，即連莫札特、貝多芬的音樂出現在劇中也不足爲奇，但是仍然自認是吃鑼鼓飯的，不論是在廟口做「民戲」，或在戲院演出，對神仍然尊敬有加，所有演藝的人情事故及演藝的習俗、信仰也無二致，該拜的就拜，不能「鐵齒」的就不能「鐵齒」。

演布袋戲的人，並非都信仰田都元帥，正如同所有信奉田都元帥的人並非都是布袋戲藝人一樣。大致上，潮調布袋戲出身的，如新興閣派信奉田都元帥，與皮影戲、歌仔戲、南管戲藝人相同：北管布袋戲出身者，如五洲園派、玉泉閣派，則與亂彈藝人、北管子弟相同，信奉西秦王爺。我與西秦王爺也有接觸，跟王爺的信徒有相當深的交往。拜王爺的與拜元帥的以往曾經因爲信仰不同、樂曲不同，有如今天的追風少年，常常相互看不順眼，發生械鬥。但在我看來，這兩位戲劇祖師爺的神格其實很像，似乎愈來愈相看兩不厭，難怪有人會說：西秦王爺和田都元帥實際是同一神祇，白臉無鬚的田

都元帥正值英雄年少，有鬍鬚的則是年長當了王爺的戲劇之神，所以拜田都元帥是拜年輕時代的西秦王爺，拜西秦王爺則是拜年老的田都元帥。

藝人拜祖師很可以理解，因為演戲需要點天賦，學後場的有所謂「年蕭月品萬世絃」之說，前場的何嘗不然，意即容貌、肢體、手藝、嗓音都決定一個人是否能成為好演員。除了戲文搬演，為人消災解厄、祈祥迎福也常是布袋戲藝人分內的工作，而民眾之所以喜愛戲劇，或不得不與它接觸，追根究底，在於布袋戲的演出本質兼具祭儀的功能；表演者亦如僧侶、法師，可以為人驅邪迎福。

五、祖師爺再現江湖

台灣的夏季是颱風季節，卻也是西秦王爺和田都元帥的壽辰日期——農曆六月十一日與六月二十四日，以前無論是藝人、子弟、民眾處處可見慶祝

56

活動，並隨地域、劇種、節氣展現不同的紀念特色。不過，時至今日，民眾已不再像早前一樣生活在「金光沖沖滾」的戲劇情境中了，戲劇的整體發展已朝現代劇場發揮，藝人的生活態度也逐漸與以前不同，信仰祖師爺也是存乎於心，真正的祖師其實是藝人自己。禁忌亦已因乾坤移轉而自行調整了，特別是毛蟹味美，不管牠是否曾經有恩於田都元帥，紅蟳米糕、清蒸螃蟹佳餚當前，不吃的少之又少。祖師爺已經退位，藝人們除了在他的誕辰以牲禮祭拜外，工夫點擺場慶賀一番，如此而已。一般人不知道田都與西秦王爺為何方神聖，除非轉行為「阿樂伯」（大家樂）、「阿彩嬸」（六合彩、樂透彩）報明牌，才可能博得信徒尊敬與信賴，據傳，中南部某些田都元帥廟從大家樂、六合彩到今天的樂透彩時代，都以報明牌聞名，忙碌得很。

也許從小看布袋戲以及接觸二元帥的關係，我想應該讓已經退休的田都元帥和西秦王爺能重新被民眾所認識，不管現代人如何看待他們，都應該知道這兩尊神明，畢竟他們曾經在民眾生活扮演重要角色，正如同全盛時期金

光戲的英雄人物應該再渡風塵，值得現代人回味一樣。我決定來一個南北祖師會，邀請演藝朋友參加，請的不必一定是田都元帥、西秦王爺的金身，不論「內行」、「子弟」；也不僅限布袋戲藝人。南北二路的戲劇前輩濟濟一堂，共數風流人物。不管你演的是傀儡戲或歌仔戲，是金光戲或古路戲，也不管你是不是田都元帥的契子，統統歡迎，共同爲台灣戲劇史做見證。

這個會「師」行動幾位大俠必須參加，否則黯然失色。我迫不及待地趕緊掛電話給中南部的超高齡老師傅黃海岱。在群俠會集的關渡，「雲洲大儒俠」當然應該出現。這段「轟動武林，驚動萬教」的故事，最早是老師傅從《野叟曝言》改編的，原來在廟口、戲院演出，其子才將它搬上螢光幕，加油添醋，竟使舉國瘋狂。那段時間，全台灣民眾被冠以「秘雕」、「怪老子」、「藏鏡人」、「醉彌勒」、「二齒」這類綽號的，恐怕在百萬人以上。而歷久彌新，成爲民眾生活語言的一部分，到現在「秘雕魚」都還經常出現在媒體上，爲人類的環境污染做控訴呢！而藏鏡人更是高層政治鬥爭不可或缺的語

彙，捨這三個字不用，可要費盡口舌呢！

黃海岱雖然高齡，然而短壯健碩，健步如飛，不輸給任何一個少年郎。

他有一顆性感的金光頭，很像戲中的「老和尚」，風趣爽直，演起戲來，十分入神地雙眼半閉半瞇邊唱邊白，一旁的小徒弟把將登場的戲偶遞上，不放心地問他：「是這仙吧？」他瞧也不瞧一眼地說：「對！對！」等到手掌穿入戲偶，冒出前台，正要開口，感覺不對，睜眼一看，「幹！拿錯了。」

這位五洲園派的「通天教主」個性十分四海，就像他的團名一樣，五大洲四處遊，平常打電話找他還不容易找到。他的徒子徒孫滿布全台，現有數百個布袋戲班，約有三分之二出自他門下。他生於一九○○年，一九八八年八月八日，家人、眾晚生後輩為這位五洲園派的「通天教主」舉辦八八壽辰，我至今記憶猶新，數百名分散各地的徒弟個個西裝領帶、白布鞋、戴墨鏡，開著高級進口車趕來，先在高速公路出口處整隊，然後在虎尾市區遊街，就像黑手黨大閱兵般地引人側目。

這天的運氣不錯，電話一打就通。「摩西！摩西！」老師傅在電話那端用日語應話了，我可以想像他瞇著眼聽電話的神情。我問他「咱人」六月二十到二十二伊是否有閒？農曆六月是戲班的淡季，但王爺生這幾天大多戲路不錯，這也是必須及早與他敲定時間的原因。他毫不猶疑地回答：「要閒就有閒。」然後笑著連幹帶罵，把最近如何四處遊蕩，如何演戲賺食說了一遍。

「那麼，選一天，請布袋戲老仙來學校開講。」我大略說了一下活動的屬性。教各地布袋戲藝人前來鬥鬧熱，美則美矣，但是相關的技術問題多如牛毛，一時之間也不知如何與老師傅說明，只想一切規劃完成，再請他幫助聯絡。而後連續幾天的忙碌，祖師會的企畫早就被擱置一旁。有一天下午老師傅突然光臨，十分匆忙的模樣。關渡是他常來的地方，以前只要有人開車帶他到台北，都會來這裡走一回，通常沒多大停留，閒談幾句便又回去，有時甚至不先打電話，人就跑來了，不管我當天是否在學校。

也許是完成使命的成就感，老師傅一走入我的辦公室，即十分快慰地告訴我：「你講的事情我去台南、高雄走一圈，已經辦妥當了。」說得滿頭大汗，我頓時感到茫然，有什麼大事把他忙成這樣，但立即會意過來。只是，我一直未曾跟他提到祖師會的具體時間與內容，他如何傳達這個訊息？

「你去說些什麼？」

「我就說王爺生那幾天要來藝術學院受訓。」他一本正經地問我：「是要來受什麼訓？」

老師傅的精神、體力堪稱異數，行事作風也十分有趣。兩、三年前我請他到系上開一門「傀儡劇」的課程，他回函也是：「承邀老衲到貴校受訓，不勝惶恐之至。」

六、關渡大會「師」

前不久，我爲邀請日本佐渡島的文彌人形來台演出，特別往這個曾經以產金和流徙罪犯著稱的島嶼走一趟，船從兩津港登岸，濱田座的主人派他的女大弟子在碼頭迎接。濱田先生年紀與我們的老師傅相仿，身材也差不多，只是容貌較爲清瘦，神采也不如老師傅那般有神。他已被日本政府指定爲重要無形文化財，受到相當崇高的禮遇。當日，他端坐在劇場中，兩旁女弟子伺候，我比手劃腳地希望濱田先生能帶團來台灣親自登場表演，他老人家尚未回答，弟子們已堅決表示反對，他們的理由是濱田先生爲日本國寶，年事已高，不堪旅途勞頓……。

我還沒有把這段故事告訴老師傅，但可以想像他的回答一定是：「幹！

哪有多老！」

我們老師傅的誠摯、認真與宛若鬥雞般的精力，很容易感染周圍的人，

任何常人無關緊要的請託，對他都是人情義理，奔波勞累，樂在其中。雖然

他沒像日本濱田先生一樣受到應有的保護與禮遇，演起戲來卻完全一副寶刀

未老的英雄氣慨。既然是英雄，自免不了有些浪漫，都已近百歲人瑞了，有

時也老人囝仔性，吃老妻的醋。他的親友偷偷告訴我，老英雄有時會很「福

爾摩斯」地在老夫人常用的電話本上，對某些有「問題」的名字特別註明：

「此人可疑」。

一個多月之後的一個沒有颱風的夜晚，關渡國立藝術學院戲劇系館燈火

通明，傍依著觀音山脈與腳底地價已然被炒熱的關渡平原，老藝人三三兩兩

擺場做仙；金光戲大角色也一一出現，「玉筆鈴聲世外衣」、「南俠翻山

虎」、「斯文怪客」、「大俠一江山」、「風速四十米」、「天下美男子」……，

用他們慣常鏗鏘有力的口白訴說一段台灣偶戲滄桑史。金光頭的老師傅，連

金光傳習錄

唱帶演，縱橫全場……。我深深爲他感到驕傲，也爲台灣出現許多這樣的民俗藝人驕傲。掌中乾坤有如人世幻影，起起落落，老藝人畢生爲生活奔波，爲台灣戲劇打拼，必得上天眷佑，以及後生晚輩永恆的懷念與尊敬。如果這輩子來不及，下一輩子也應該有此回報吧！

巴黎偶戲三仙會

除了戲劇的表演——不論是前場或後場，與演出有關的所有禮俗與人情義理，更是做一個藝師必須具備的專業知識，因為戲劇演出屬於地域或社團的集體行為，既是祭典的重要儀式，也是民眾生活中的公益活動與主要娛樂，戲台上的演出與寺廟祭典及周圍環境，表演者與祭祀者、觀眾恆常有直接的互動。

九月巴黎的驕陽柔媚，帶有幾分清涼：光影隨處貫穿街巷的林蔭，明暗之間，整座城市猶如春睡方甦的艷婦，不甚梳妝，顧盼間總有幾分慵懶。剛剛度過長假的巴黎人回到工作崗位，似乎意猶未盡；幹起活來總是斯斯文文，神情也是恍恍惚惚，若有所思。經過兩個月蟄伏的藝文活動，也方才蓄勢待發。此刻出現在巴黎的任何表演，原本就有「度小月」或操兵演練的意味，等於是為十月即將開展的城市藝文熱潮「扮仙」熱場。就在此時，台灣偶戲「三仙」——布袋戲的黃海岱，懸絲傀儡的林讚成及皮影戲的許福能已

翩然齊集巴黎，為九月的巴黎帶來遙遠的台灣節慶喜悅，一種屬於東方偶戲藝術的精緻。

做為偶戲藝師就是一世的磨練

做一個偶戲藝師，不論是布袋戲或皮影戲、傀儡戲，通常先經過三年六個月的學徒生涯，而後就是一輩子的磨練。他們所須具備的不只是各種操演技巧，使生旦淨末丑不同腳色的性格、情緒與動作，都能夠在纖小的掌中世界應付裕如，再以唱、白串演戲文，而戲文的表演則需器樂演奏與前場唱作密切搭配，所謂「三分前場，七分後場」，才能使偶戲藝術完整呈現，因此熟習後場樂器及地方戲曲流行的脈絡正是藝師起碼的條件。

除了戲劇的表演——不論是前場或後場，與演出有關的所有禮俗與人情義理，更是做一個藝師必須具備的專業知識，因為戲劇演出屬於地域或社團

的集體行爲，既是祭典的重要儀式，也是民眾生活中的公益活動與主要娛樂，戲台上的演出與寺廟祭典及周圍環境，表演者與祭祀者、觀眾恆常有直接的互動。偶戲藝師常無可避免地成爲民間儀式的主持者，在演戲之外，爲廟宇「開廟門」，爲民眾扮仙祈福，解厄消災，既是神聖的責任，也是一種福分。

對於台灣的偶戲藝人而言，演戲是生活、娛樂，也是信仰，場面無大小，千萬人之前的表演固然風光，觀眾寥寂的演出也必須鄭重其事。人在做，天在看，正如戲台上的戲偶，無分大小、正反腳色，不管是帝王將相，抑或擔蔥賣菜，是聖賢英雄，抑或宵小盜賊，在藝師手中都必須全神貫注地讓它鮮活起來。原本空無靈性的戲偶，就是因爲師傅「全憑十指逞詼諧」的投入而有了生命，唯妙唯肖地呈現在戲台上，並與觀眾直接交流。

在台灣當代偶戲藝人中，黃海岱、林讚成與許福能三人是最具代表性的藝師，黃海岱技藝精湛，見識廣博，在數以百計的布袋戲劇團中地位最尊；

傀儡戲和皮影戲現存劇團雖然寥寥無幾，但林讚成和許福能在這兩項偶戲藝術的資望和技巧，毫無疑義，乃現存藝人中最傑出者。這三位藝師所成長的地方分別在台灣中部的雲林、東北部的宜蘭頭城與南部的高雄彌陀，雖然地域殊異，所操演的戲偶及表現方式亦有不同，但他們的人生閱歷與所孕育的民間藝術精神卻是一脈相通，足以反映台灣偶戲文化的特色。

布袋戲人就是布袋戲史

出生在一九〇一年的黃海岱與世紀同壽，再過幾年，他也要進入新的世紀。演了一輩子的布袋戲，自身就是一部最真實的布袋戲活歷史，人也長得愈來愈像他所操弄的戲偶。由於幼年跟隨父親學習以北管戲曲伴奏的布袋戲，黃海岱對於北管的曲牌、鼓介、腔調極為嫻熟，與台灣各地眾多的北管愛好者有共同的興趣與語言，可以隨時手執鼓桿與竹板，打北管鼓指揮後場，

宛如一個資深的子弟先生。身為一個古典布袋戲藝師，黃海岱卻比一般師傅更具有開創的精神，他所領導的「五洲園」在戲文、戲偶造型及唱唸方面都有極大的改革，成為台灣現代布袋戲最重要的流派；他六個兒子、三個孫子都是著名布袋戲師傅，徒子徒孫更是滿布全台灣，無人能比，估計台灣現有三百多團布袋戲藝師，約有三分之一出自其門。

活了九十多歲，多數人大概皆已從工作崗位退了下來，不管是悠遊山林，含飴弄孫，或住進養老院。但像黃海岱這樣衝州撞府、四海為家的布袋戲師傅，工作就是生活，生活中盡見藝術，是沒有退休這兩個字的，又不是領月給，哪有退休可言？何況功夫是無底深坑，食到老，學到老。除非哪一天身體演不動了，手腳、腦筋不靈活，或者，沒有人要看他演戲了，要不然，戲就要一直演下去，正如飯必然要吃，水必須得喝，對活了將近一世紀的布袋戲師傅而言，這樣的觀念是不需要講大道理。生命是那麼自然，長壽的原因似乎就如同他所說的「打拼喘氣」就可以長命百歲那般簡單。

黃海岱如此，七、八十歲的「少年家」林讚成和許福能何嘗不是這樣，他們每一個人的長輩、師傅、親友也莫不如此。演戲、打戲路、參與人情世事，都必須有一份自然的心及與人為善的情。演戲之外的家居生活不是粉飾、刻製戲偶，就是翻閱曲書，有時也免不了把戲偶請出來，操演一番，這樣子過了一輩子，一直到生命終了，才真正停止表演，算是退休啦！這就是人生。每個人都有不同的人生，際遇不同，所受到的評價也明顯差異，重要的是，如何扮演好自己的腳色。

承繼傳統，就是繼續生活

生於一九一八年的林讚成事從父親手中接過傀儡戲的技藝及整套的科儀，繼承了「新福軒」的團號，也繼承在家族中的地位與社會人際關係。家庭即廟宇，平常在家中擺設的道壇──「盛法壇」，為人消災解厄，左右鄰居

自然成為信徒，道壇儼然也是一個教團架構，從新春祭太歲到收驚補運，民眾大事小事也習慣找他解決；應邀外出演傀儡戲——算是為更大的區域、社團祈福驅邪的大場面。日夜各一場外加「祭煞」與「跳鍾馗」的科儀，他必須花耗幾天的時間準備各種祭品、疏文以及一顆與邪祟戰鬥的心。離開了道壇——也就是離開了「戰場」，他與左鄰右舍相同年紀的人一樣，主要娛樂是參加頭城當地的北管子弟組織——統蘭社，以他優越的北管技藝，為地方的迎神賽會與子弟間的婚喪喜慶盡一份心力。我曾隨他見識過不同的儀式場合，包括深入發生災變的礦坑「壓屍」，火災現場的「送火星」，車禍現場的「送孤」，新廟落成的「開廟門」，在這些場合演出懸絲傀儡戲，為民間驅邪制煞，對他而言，皆屬功德，是為了鄉里福祉而與邪祟爭鬥。這幾年，現代醫療科技發達，高樓大廈林立，人煙稠密，到處都是洋文字洋玩意，鬼都看不懂！「邪煞」活動的空間也縮減了，林讚成的「戰鬥」機會相對減少；倒是許多都市文化人漸對這項古老的技藝發生興趣，常邀請

他搬演傀儡戲文，在許多藝文場合的演出，科儀部分已不似以往的肅殺與神秘，多了幾分浪漫，林讚成也輕鬆不少。

操弄戲偶要有纖巧的心思

出身高雄彌陀的皮影戲藝師許福能比林讚成年輕五歲，在「三仙」中一枝獨秀，顯得分外灑脫。他從小在皮影戲的鑼鼓聲中長大，十七歲拜了當地最負盛名的皮影戲藝人張命首為師，不但學習皮影戲，也學習張命首謀生的職業──在民間婚喪場合為民眾「辦桌」。對於許多皮影藝人而言，皮影戲僅是生活中的重要場景，一種必要的儀式，而不能以此為職業。彌陀靠海，許福能英挺的身材與開朗的性格具備了一名皮影藝人與廚師最起碼的耐力，在成為張命首的女婿之後，皮影戲成了許福能終生的志業。儘管為了生活，他必須當一名流浪的廚師，四處為人「辦桌」，也曾在青壯之年隨遠洋漁船四海

爲家。但到後來，皮影戲仍如影似幻地牽引這位漂泊的海上男兒回到彌陀老家重拾舊業，安身立命，並且很快地在一九八〇年代成爲台灣最重要的皮影戲藝師，演皮影戲和做廚師繼續成了他主要的工作；當廟宇祭典與民間喜慶場合邀他演戲時，他是「復興閣」皮影劇團的團長兼主演，其餘時間不是爲人「辦桌」當「總舖師」，就是在家雕刻皮偶以自遣。

皮影戲演出的儀式部分沒有傀儡戲與布袋戲的繁複，許福能對民間儀禮的經驗也沒有黃、林兩老來得豐富；但是，作爲一名皮影師傅，不需假手他人，影人與藝師之間的情感也格外細緻深刻，與他魁梧的身材，似乎不太搭調，倒是與他在烹飪方面的手藝相符。從影窗到廚房，儘管大鑼大鼓，動刀動灶，許福能皆能在這種熱烈的場面，顯示他纖巧手工和細膩的心思。

老藝師跨越國界，直入人心

在這次巴黎「三仙會」之前，許福能和林讚成已先後在巴黎演出，黃海岱則尚未在法國亮相。「一九九五年閏八月」前夕的九月中旬，三位合計兩百五十歲的老師傅間關萬里，在巴黎的台灣偶戲節隆重登場，不只是表演幾場精湛的偶戲藝術，更是台灣藝人生命最深刻的呈現。他們一生操演偶戲，舉手投足之間，早已把藝術化約成為生命的一部分，儘管在其語彙與觀念中，從來不濫用「藝術」兩個字。對於三位畢生從事偶戲的老師傅，我們有無比的崇敬與驕傲，尤其是許多現代展演藝術還不能出門為台灣當代文化做見證的今日，這些大半輩子被「有關單位」輕忽的老藝人竟然臨老也得肩負起文化交流的重任，套句布袋戲常用的話，就是「時也，命也，運也！」

以前，我極不苟同台灣藝術界琅琅上口的一句老話：「藝術無國界」，此

刻，我仍然認爲——一個缺乏民族自信，處於弱勢文化的國度沒資格人云亦云。但是，今天，我們十分欣慰，也十分期盼，老藝師能用他們一輩子的功夫，與一世人對戲偶、觀衆、表演的眞情，跨越國界，直入人心，把台灣偶戲藝術展現在異國大衆面前，爲屬於台灣人民的文化觀念、藝術形式與生活態度做有力的陳述。

人間喜事

六十歲不到的鄭一雄在老師傅眾徒弟中出道甚早，對老師傅畢恭畢敬，數十年如一日。拜完壽之後，他以鏗鏘有力的聲調說了一段感人的話：

「我十三歲跟隨恩師學藝，他所教我的不只是演布袋戲的功夫，更重要的是做人處世的道理，使我能在這個社會上立足，能與朋友兄弟做陣……我教徒弟也是遵照恩師教我的一套，大家以情義為重。有人講，很多徒弟會『背師』，我敢講，五洲園的弟子絕對不會背師，因為有什麼款的老師就有什麼款的徒弟。」

一九八八年八月八日爸爸節，對於五洲派布袋團而言是個重要的日子，倒不是這些大男人趕時髦過父親節，而是黃海岱老師傅這一天要做八八大壽。八十八歲的米壽，非同小可，何況是「阿伯」的八十八歲。從去年年底開始，南北二路的五洲派弟子就熱鬧滾滾，大張旗鼓地準備慶典事宜，領頭的是黃海岱的次子——「轟動武林，驚動萬教」的黃俊雄，以及在電台布袋

78

戲節目享負盛名的鄭一雄等人，他們都是老師傅的第一代弟子，在他們的號召之下，五洲派徒子徒孫分工合作，祝壽的請帖早已備妥，連在台中烏日訂製的老師傅夫婦銅像都做好了，但是做歸做，也沒有人敢提早讓他老人家知道，那只會捱他訐譙，計劃也可能受到阻撓。

老師傅可能還是五洲派裡較晚知道這件盛事的人，直到不久前，因為老是有攝影師鄭重其事地為他拍照，還有裁縫師量身訂做衣服，加上幾個年輕的徒孫在無意中透露點口風，老師傅才恍然大悟。他慈祥可親的臉龐有些嗔怒，找來幾位親近的弟子，劈頭罵了一頓：「幹！做什麼生日，大熱鬧大漏氣！」一位徒弟故作委屈狀，淡淡地說：「阿伯，要不，這次做生日的代誌就取消！」老師傅又是聲聲幹，「頭都洗了，不做更漏氣！」雖然罵得凶，老人家心理其實是一陣喜悅，難得大家這麼有心，何況許久不見的親戚朋友徒弟屆時都會聚集一堂，好久不曾有這種大場面了。

他真正擔心的是，勞動親友從各地遠道而至，如果接待不周，那就失禮

人間喜事

了。徒弟看出他的顧慮，像哄小孩般：「阿伯，你安啦！你老大人吃飽，穿燒，其他的，不用你操煩。」生米就這樣煮成熟飯。嘀咕一番之後，老師傅開始忙碌起來，他馬不停蹄地南北奔波，親自送帖給江湖老朋友，還包括他心目中的一些「長官」。他拿帖子到學校給我時，不斷叮嚀：「這是那些俊雄跟一雄他們的心意，你無閒免來不要緊！」

老師傅做八十八歲生日這件大是很快就轟動武林，全台灣所有跟布袋戲有點關係的人，都知道這件大事了。很多人佩服五洲人的巧思，有人開玩笑地說：「實在會設計，選八八年八月八日為老師傅做八八大壽，這期大家樂簽88號，穩當的！」老師傅創立五洲派，這個全台灣最大的布袋戲流派，到底傳了幾代，派下弟子多少人？沒人能說得準確，實際上也是很難計算，因為一代一代之間的技藝傳授，有時也會因跳級拜師請益，使輩分混淆。我曾經問老師傅親自收了幾位徒弟？他想了半天，算了又算，也弄不清楚，有時說二十二個，有時算到二十三個，最近在幾個徒弟幫忙提醒之下，他再算了

80

一次，竟然又多了一位，「總共是二十四個。」他很篤定地告訴我這個答案。而十個子女中繼承衣缽，並自立門戶的則有長子俊卿、二子俊雄、五子俊郎，他們分別組成五洲園第二團、「眞五洲」、「大五洲」，老師傅自己則打著五洲本團旗號，七子陸田在本團擔任二手。

老師傅最風光的時代是在四、五〇年代，當初拜他為師的，也早已當了祖父輩或師祖輩了。弟子中最年長的是一九一一年出生的崙背人廖萬水，他只比老師傅小十歲，出師後組「省五洲」，早已進入半退隱狀態，劇團多由其子掌理；原籍嘉義新港，後來定居台南的鄭一雄則是老師傅最重要的弟子，他的劇團叫「寶五洲」，出自他派下的布袋戲團將近二十團，早已是師祖級人物。其他重要弟子還有板橋的「正五洲第三團」陳信義、在桃園的「五洲永光明」楊達雄、路竹的「鎮五洲」洪木川、崙背的「五隆園」李慶隆、西螺「昇平五洲園」的林宗男、土庫「盛五洲」（後改五洲園日日新）的陳頂盛。

當然，也有些弟子已經過世，老師傅屈指一算：「虎尾『新五洲』的胡新

德、『錦春園』的曾春金、二崙『展五洲』的李建滿、路竹『五洲文化園』的洪文選……。」五根手指頭已經不夠計算，談到這些英年早逝的徒弟，老師傅在唏噓中有談不完的回憶。

他的徒弟原以雲林人居多，這些弟子再傳授徒弟，徒弟又傳徒弟，終使五洲人散布全台各地，彼此也未必認識，無論是第幾代弟子，碰到老師傅都是親切地尊稱「阿伯」，連他們的家眷也是如此稱呼，但「阿伯」卻永遠記不清楚眾多的徒弟們，尤其是第三代之後的傳人。這也難怪，因這些徒子徒孫有的「血統」清楚，有的則需要比對。不少人原屬別的布袋戲系統，後來拜五洲門人為師，成為五洲派一員；也有的僅僅是打著五洲招牌，私自以五洲弟子自居。根據台灣地方戲劇協會不完整的統計資料，全台登記有案的五百多團布袋戲團之中，屬於五洲園系統的約一百五十團，差不多要佔總數三分之一，其影響之大，徒子徒孫之多，在全國、甚至全世界的演藝圈恐怕是一項不容易被打破的紀錄了。

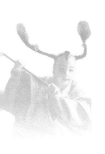

老師傅八月八日的米壽慶典是五洲派難得的盛會，一方面為他們敬愛的「阿伯」作壽，另一方面也是師兄弟的同窗會兼大閱兵。從八月六日開始，來自各地的五洲弟子陸續有人抵達虎尾，這個向來寂靜的小鎮一夕之間喧騰不已。虎尾是黃俊雄的居住地，他在當地經營布袋戲錄影帶，擁有設備完善的攝影棚，還開了一家名叫「金夜」的大飯店，這幾天參加壽典的弟子、賓客都到「今夜」報到，平時住在崙背的黃海岱，也從幾天前開始，坐鎮在飯店，以便招待四方來的賓客。

祝壽大典場地在虎尾農校大操場，大約也是當地所能找到最空闊的地方，我在八月六日傍晚到達虎尾時，會場的牌樓已經聳立在操場入口處，兩根樑柱上張貼的對聯十分醒目，正是老師傅的寫照：

海量寬教，八子譽滿遐邇通；

岱志嚴訓，百徒名揚五洲。

穿過牌樓，就可看到用鐵架搭起的壽堂，外觀彷彿做醮時的天公壇。壽堂前有大帳棚，是用紅白藍三色相間的空地上已擺著兩百個大紅圓桌，和層層相疊的鐵椅，不久之後這裡就是大宴賓客的場所。壽堂的正對面，是布置得富麗堂皇的「五洲園本團」大型戲台，前台邊緣擺著幾尊金光戲的大戲偶，眾所皆知的「雲州大儒俠」史艷文也佇立其中。

如果黃俊雄演活這個角色而被視為「史艷文之父」，那麼，老師傅就是史艷文的阿公，因為雲州大儒俠的原始創作者正是黃海岱。戲台旁另搭設的幾個台架，準備供前來祝壽的皮影戲、歌舞團、歌仔戲團體表演之用。會場入口處設有接待處，幾位裝扮入時的五洲人眷屬充當招待，忙進忙出、收錄禮金，一些穿戴光鮮、嚼食著檳榔或叼根菸的少年五洲子弟則在幾個戲台忙上忙下，穿梭全場，做最後的檢查。此時，頭頂光亮、耳朵碩大、身材不高的

84

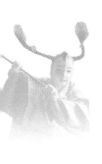

老壽星，穿著老舊的咖啡西褲大號白襯衫，笑嘻嘻地招呼客人。他雖然年已耄耋、滿臉皺紋，依然是神采奕奕、談笑風生，他淳樸敦厚的臉上，充滿童稚般的笑容，我過去與他寒暄，順便提醒他：「阿伯，今天是您的大壽，不要太忙碌，衣服也該換一換啦！」「還要換衫喔？」老師傅瞪著眼，不解地問。眾人半推半請地帶他進去「金夜」；隔一會兒，老師傅再度出現時，已頭戴著西式黑帽，藍袍長掛，胸前還繫著一朵大紅花。

八月七日一大早又有一批五洲弟子及賓客抵達虎尾，聲勢最浩大的是鄭一雄一支，徵調來四十幾部車，在斗南交流道出口整隊集合，嗣後浩浩蕩蕩地駛向市區，每一部車都紮著紅綵，車頭置有「祝賀黃海岱先生八八華誕」「寶五洲全體一同」的彩牌，車裡頭坐著幾十位戴墨鏡、打領帶的布袋戲藝師，和盛裝的家屬，由鄭一雄帶頭，在虎尾市區繞行一周，引人側目。

出生於一九〇一年農曆十二月二十五日的老師傅，自小跟著父親學習布袋戲，從後場到前場，從關目排場完整的古冊戲到節奏明快、刀光劍影的劍

俠戲、武俠戲，七、八十年之間，在廟會酬神戲與戲院「內台」進進出出，即使到今日，仍可在各地廟會與「文化場」看到他寶刀未老的身影。從他的經歷、從他的神情皆足以證明他的一生，實際就是一部台灣近代布袋戲發展史。

老師傅生性爽朗，氣度宏大，頗具一派教祖風範，雖然教戲時嚴格，兒子、徒弟犯錯，一巴掌劈頭就打，毫不留情。但賞罰分明，一視同仁，平時也極照顧後輩，至今提到徒弟，仍是東一句「阮一雄」、西一句「阮信義」，就如同親生兒子般看待。在這次慶典上，子孫、徒弟聚集一堂，津津樂道老師傅的習慣與趣事，徒弟說，不論何時、何地，阿伯遇到徒子徒孫或其家眷，不管人家是不是吃過飯了，馬上抓著他們的手，就是「來吃飯！」。

八月八日當天是祝壽慶典的高潮，一大早六十歲的第一代徒弟陳頂盛在壽堂前一本正經唸著：

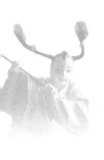

南山有台，樂得賢也，得賢則能爲邦家立太平之基矣。

南山有台，北山有萊，樂只君子，邦家之基，樂只君子，萬壽無期……

陳頂盛說明：因爲阿伯爲人寬厚，所以得到徒弟的敬愛。他特別引用《毛詩小雅》的話來歌頌老師傅，反映五洲派師徒情誼，及其善於用典的表演特色。

拜壽時辰一到，擴音器以最大音量連續播著：「五洲園眾弟子請到布袋戲台前集合準備拜壽。」這天早上聚集在祝壽現場的人數約有一、二千人。其中有黃家親友，五洲園弟子，看熱鬧的觀眾，以及許許多多流動攤販，有的擺設手工藝攤求售，有的賣涼水、賣香腸、泡泡冰，偌大的操場擠得水洩不通。

九點鐘正，全台灣絕大部分的藝術家、文化人可能都還未起床，虎尾農校操場正見證這項歷史性的儀式。在一陣絲竹樂音中揭開拜壽大典序幕，身

著長袍馬褂的老師傅端坐壽台中央太師椅上，接受弟子、親友的祝頌。黃俊雄首先率領四十多位黃家子孫行跪三跪九叩大禮，祝福台上的老壽星福如東海，壽比南山。隨後鄭一雄率領五十多位五洲派弟子代表向開派元祖朗誦祝禱文：

維中華民國七十七年八月初八，師父大人壽辰，欣逢陽光普照，一雄等感時感恩。師父大人終身獻藝，奔走江湖為人忠誠，待人誠懇望天庇祐得以長壽。門生等曾受嚴格教訓、諄諄善誘，今日得從事戲劇工作，皆拜師父所賜……

六十歲不到的鄭一雄在老師傅眾徒弟中出道甚早，對老師傅畢恭畢敬，數十年如一日。拜完壽之後，他以鏗鏘有力的聲調說了一段感人的話：「我十三歲跟隨恩師學藝，他所教我的不只是演布袋戲的功夫，更重要的是做人

88

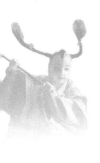

處世的道理，使我能在這個社會上立足，能與朋友兄弟做陣……我教徒弟也是遵照恩師教我的一套，大家以情義為重。有人講，很多徒弟會「背師」，我敢講，五洲園的弟子絕對不會背師，因為有什麼款的老師就有什麼款的徒弟。」

鄭一雄講得慷慨激昂，感恩之情溢於言表。隨後他親自主演「郭子儀大拜壽」為師父祝壽。鄭一雄所強調的五洲弟子講倫理、重情義，對師門極為尊重，這種風氣形成，當然是與掌門人的作風有關，在尊師重義的門風下，老師傅成了五洲派人人敬重的教父，而在整個戲劇界，也成了極具影響力的通天教主。

老師傅的江湖「氣口」明顯表現在與其他流派的交陪，即使與五洲園三世對抗的新興閣派，依然如此。

新興閣布袋戲是西螺鍾（任）家三代祖業，以潮調演唱布袋戲聞名，擁有眾多的基本觀眾。老師傅之父當初自土庫入贅埔心程家，並拜師學習北管布

袋戲，就與新興閣鍾（任）秀智長期處於鬥戲的狀態。而後老師傅繼承父業，創立五洲園，再傳子黃俊卿、黃俊雄及眾徒弟。新興閣也由鍾（任）秀智傳子鍾任祥，再傳子黃俊卿、黃俊雄及眾徒弟，兩派對立愈演愈烈，拼起戲來，各有支持的觀眾，有時雙方一言不合，就打起群架，兩派的鬥戲也成為台灣布袋戲界的趣事。

如今事過境遷、物換星移，園派黃馬早已作古，閣派鍾（任）秀智、鍾任祥也歸道山，第三代鍾任壁，目前是半退休狀態。談起這段往事，老師傅笑瞇著眼說：「昔時園閣拼戲，大家攏有自己的固定觀眾，在崙背、西螺以東的幾個村莊，像頂埤頭、莿桐、番仔庄，是祥仔的地盤，大家愛看新興閣的戲，他們的武戲拿手，像鋒劍春秋，封神榜這種戲，演得不壞。在西螺以西的埔心，廣興庄、下埤頭、二崙等所在，一般人愛看我的戲。」

我曾經請老師傅比較閣派與園派技藝優劣，特別是他與鍾任祥兩個人的表演功夫，老師傅總是笑嘻嘻的像在談老朋友陳年往事，親切而客觀。「一

些地方人士愛看熱鬧，時常聘請我們對台拼戲，頂半夜兩邊觀眾反應平平，但是到下半夜裡，祥仔就比不上我了！本來潮調是適合在下半夜演，但是我的口白卡好，尤其是三小戲觀眾很中意，祥仔的口白不如我，所以吃點虧。不過，祥仔的武戲實在不壞，幹伊娘，真緊手！其實祥仔做人真好，我跟伊也有交陪。」

老師傅數說與鍾任祥拼戲的舊事，也不忘拉回現實，稱讚鍾任壁。今年壽典他特別「感心」鍾任壁，「壁仔做人溫純，尪仔練了有起。人都去到日本了，還交代人送禮來！真工夫喔！」

這一年的壽辰，老師傅收到不少徒子徒孫及親友餽贈的賀禮，現金總計近一百五十萬元，還有一些金戒指、衣料。另外，其他戲班來祝壽獻演的也有好幾團，包括來自高雄彌陀的復興閣皮影戲團、北港統一歌仔戲團。老師傅的江湖朋友，早已打破劇種與流派的界限了。祝壽慶典中最壯觀的場面，是五洲派五代子弟的聯合大獻演，幾位徒弟輪番上陣，最後則由黃俊雄壓

軸，演的是《三顧茅廬》這齣三國戲，五洲派表演的都是大戲偶，用中西音樂伴奏，節奏明快、強烈，現場氣氛十分熱鬧。

老師傅演布袋戲不拘泥於傳統，他先將《倒銅旗》、《武當教主司徒堪》、《鶴驚崑崙》等武俠戲，都極受歡迎，這些變革就是一種突破。當時他使用傳統管布袋戲改爲劍俠戲，而後再演出《黑白彌勒》、《武當教主司徒堪》、《鶴二尺二的戲偶，戲台則是簡陋的六腳棚，而後受了上海京劇班的影響，開始將海派的機關布景應用在小戲台上，這可說是目前金光戲布袋戲台的濫觴。

老師傅本人求新求變，影響所及，他的徒弟們也都反應靈敏，嘗試創新，尤其是次子黃俊雄乃正式開創金光戲的先驅。一九六○年代起，黃俊雄把後場音樂改用配樂，原先二尺二高的戲偶也改爲三尺多的大戲偶，並自編自演《九海神童》、《六合禪師》、《無形無影流星人》等劇，都曾轟動一時，爲他不久後的電視布袋戲奇蹟奠定基礎。

當金光戲蔚成風潮時，老師傅也「食老學跳窗」地演起黃俊雄「無形無

影流星人」這類「金光三千里」的布袋戲，充分表現其天眞、求新的個性。

不過演了幾次之後他自認演出效果上比不上兒子和其他徒弟，又回頭演自己所擅長的劍俠戲和武俠戲。

金光戲自盛行迄今將近半世紀，全台五百多團布袋戲班，泰半屬於這種型態。有些研究者認爲金光戲造型粗俗，毫無演技可言，是戕害古典布袋戲的元凶，對於這種批評論調，老師傅仍是笑眯著眼，和氣地說：「在伊講啦，請大身尪仔哪有簡單？那一些學者怎麼講我無所謂，但是阮俊雄仔聽了會生氣。」

其實也難怪黃俊雄會在意批評，眞正的金光戲藝人，都經過長期口白、唱腔和操作戲偶訓練，只因追逐布袋戲的聲光效果，而與古典布袋戲走不同的路線。現今一些根柢不深的年輕人，僅僅學了幾個月的演技，籠演起布袋戲，爲了提高身分，往往打著五洲名號，貶傷了五洲派的盛名，購置簡單戲也影響了社會大衆對金光戲的觀感。

兩天的祝壽典禮的確熱鬧風光，曲終人散之後，虎尾農校到處散布果皮、菸蒂、檳榔渣，還有蝦殼蟹腳，許多人——當然不一定是五洲人——是帶著食物來邊看邊吃，又沒養成收拾垃圾的習慣，使得風風光光的祝壽現場頓時狼狽不堪。走過滿目瘡痍的虎農操場，一位老師傅感慨地對我說：「我們從學戲到演戲，都是一步一步開花結子，哪像一般的半籠師，一步就登天，結果演到哪裡就敗到哪裡，這樣不但自絕生路，也影響了五洲園的名氣。」這位尊師重道，愛惜羽毛的布袋戲藝人對於五洲派聲譽因不肖弟子的糟蹋而受牽累，十分憤慨，卻又無可奈何。但是無論如何，老師傅一生對布袋戲的貢獻值得肯定，他在台灣戲劇史上通天教主的地位也不會動搖。

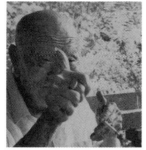

老藝師的榮耀

老藝師走出戲棚，直接面對觀眾，成為舞台上的演員。觀眾可以目睹老藝師高亢的唱腔，也看到戲劇在他的口中、手中表演出來。老藝師專注地唸著逗趣的口白，彷彿是獨白，也像在與他的戲偶演對手戲，透過字幕上的法文說明，吸引觀眾的興趣與關注，也獲得最熱烈的回響。

若干年前，黃海岱老藝師曾做八十八歲大壽，當時分散台灣各地的黃家親友、徒子徒孫聚集一堂，轟動全國。後來年齡成為老藝師的秘密，也刻意避壽，有人想為他做百歲華誕，黃家總是客客氣氣地婉謝，「還沒有啦，還少年啦！」對熟習民俗掌故的黃家親友而言，彭祖的故事雖屬趣談，但還是不能鐵齒，最好大家都忘了黃海岱真實的年齡。

我從小知道老藝師的大名，但沒看過他本人的表演，與他熟識是在其人生七十才開始之後，看他的表演也是三十幾年來的事。這時候的老藝師已無當年縱橫南北兩路時的霸氣，取而代之的是無限的童真與慈愛。他從幼年隨

父親學布袋戲，而後就是近世紀的江湖表演生涯，操弄戲偶不只是靠頭腦思想，靠嘴巴傳達，更是生活的一種態度，也是一輩子的人情義理。他終日笑咪咪活像一尊菩薩，廣受後生晚輩的尊敬，而上天也對他特別眷顧，賜他終身耳聰目明，身體硬朗。前年年底，我的母親逝世，喪禮在南方澳老家舉行，為避免麻煩朋友，我未發訃聞。在告別式場，仍看到老藝師的身影，他前一天由雲林到台北歇腳，一大早再由台北趕來弔喪。他喃喃唸著：「老夫人，我的年紀大，現在你好命先走……」然後朗誦起自撰的祭文，語氣平和自然，就如同舞台上他所吟詠的台詞。

一九九五年秋天，老藝師應邀到巴黎演出，同行的有他的家人、徒弟、樂師和其他兩個偶戲表演團體，我掛名「領隊」，最大的責任是讓老藝師旅途愉快、演出順利。我把老藝師的演出分成兩部分進行，一部分依照傳統形式，老藝師在布袋戲棚的布幔後面演出，有助手在旁協助。另一部分則由老藝師坐在戲棚前面的椅子上，雙手毫無遮掩地舉戲偶表演。

觀眾從布袋戲棚觀賞到完整的偶戲表演，一尊尊的戲尪仔透過老藝師靈巧的雙手栩栩如生，人與偶交相演出，眞眞假假之間所產生的舞台幻覺饒富興味。當時已九五高齡的老藝師親自搬弄不同造型的布袋戲偶，又唱又白，中氣十足。只是臂力不如當年，操弄戲偶的手掌，從「出將」到「入相」，大約只比劃一半，就會從戲棚中央縮回。即使如此，這種功力仍然彌足珍貴，因爲台灣從未有如此高齡的藝師活躍在舞台上，比他年輕九歲的李天祿晚年主演布袋戲，也只坐在後台唸口白，戲曲唱腔和偶戲操弄多由青壯助手負責。

對一個終身表演布袋戲的老藝師來說，他的魅力絕不只是躲在幕後，唯妙唯肖地表演各種角色而已，他如何把自己融入木偶角色之中，弄活木頭人，更是動人的畫面。而布袋戲在民間廟會表演，戲棚本身就是劇院建築的縮影，如果連人、偶帶戲棚進入室內舞台，等於是在大舞台搭一個小舞台，不啻畫蛇添足。老藝師走出戲棚，直接面對觀眾，成爲舞台上的演員。觀眾

讀 者 服 務 卡

您買的書是：＿＿＿＿＿＿＿＿＿＿＿＿＿＿＿＿＿＿＿＿＿＿＿

生日：＿＿＿＿年＿＿＿＿月＿＿＿＿日

學歷：□國中　　□高中　　□大專　　□研究所（含以上）

職業：□軍　　　□公　　　□教育　　□商　　　□農

　　　□服務業　□自由業　□學生　　□家管

　　　□製造業　□銷售員　□資訊業　□大眾傳播

　　　□醫藥業　□交通業　□貿易業　□其他＿＿＿＿＿＿＿

購買的日期：＿＿＿＿年＿＿＿＿月＿＿＿＿日

購買地點：□書店 □書展 □書報攤 □郵購 □直銷 □贈閱 □其他

您從那裡得知本書：□書店　□報紙　□雜誌　□網路　□親友介紹

　　　　　　　　　□DM傳單　□廣播　□電視　□其他

您對本書的評價：(請填代號 1.非常滿意 2.滿意 3.普通 4.不滿意 5.非常不滿意)

　　　　　　　內容＿＿＿＿　封面設計＿＿＿＿　版面設計＿＿＿＿

讀完本書後您覺得：

1.□非常喜歡　2.□喜歡　3.□普通　4.□不喜歡　5.□非常不喜歡

您對於本書建議：

感謝您的惠顧，為了提供更好的服務，請填妥各欄資料，將讀者服務卡直接寄回或傳真本社，我們將隨時提供最新的出版、活動等相關訊息。
讀者服務專線：（02）2228-1626　讀者傳真專線：（02）2228-1598

235-62
台北縣中和市中正路800號13樓之3

印刻出版有限公司　收

讀者服務部

姓名：＿＿＿＿＿＿＿＿＿＿　性別：□男　□女

郵遞區號：＿＿＿＿＿＿

地址：＿＿＿＿＿＿＿＿＿＿＿＿＿＿＿＿＿＿＿＿＿＿＿

電話：(日)＿＿＿＿＿＿＿＿＿＿　(夜)＿＿＿＿＿＿＿＿＿＿

傳真：＿＿＿＿＿＿＿＿＿＿＿＿

e-mail：＿＿＿＿＿＿＿＿＿＿＿＿＿＿＿＿＿＿＿＿＿＿＿

可以目睹老藝師高亢的唱腔，也看到戲劇在他的口中、手中表演出來。老藝師專注地唸著逗趣的口白，彷彿是獨白，也像在與他的戲偶演對手戲，透過字幕上的法文說明，吸引觀眾的興趣與關注，也獲得最熱烈的回響。巴黎觀眾本來就是世界上最好的觀眾，老藝師顯然受到更多的尊重，畢竟，有多少人能終身在舞台上展現風采。

老藝師的巴黎行不能免俗地被安排參觀一些名勝古蹟，他的興趣似乎不大，不演戲，就想回家。他念茲在茲地要買些好酒，準備帶回去送給政府「高層」。他說此次出國大官好心促成，理當回報，而且出國前「高層」曾予召見，並約回國之後，設宴慰勞，難怪老藝師如此慎重。要送多少錢的酒？他用食指和中指比了勝利的手勢，「新台幣兩百元？」「不是，是美金兩百元！」這個價錢的紅酒應算高級，但是送給「高層」效果如何，不得而知。

我問老藝師，如果總統問他在巴黎看到什麼，該如何回答？老藝師毫不考慮地回答：「拿破崙。」稍一思索，又說：「蚊子真厚。」他指的是看到拿破

崙的雕像以及在戶外常被蚊蟲叮咬的經驗。

前不久，國立藝術學院舉辦「亞太傳統藝術論壇」，邀請許多外國表演團體來校演出，爲了展現日本喜多流薪能、印度卡達卡里舞劇的舞台效果，校園後山相思林關建成俯瞰關渡平原的露天劇場，木造舞台依傍相思樹搭建，觀眾席沿著緩坡鋪設，沒有砍樹，也沒有破壞地表。劇場落成，援例有「淨台」的儀式，由演員扮演鍾馗，先禮後兵，在祭拜舞台四周可能的「地基主」或「好兄弟」後，以符籙、法術驅除所有的邪煞、穢氣。這種儀式對於舞台附近的「原住民」有些霸道，但隱含對於舞台的敬畏與尊重。它也提醒現代的劇場人：演出不只是發生在舞台那一片地板而已，表演區域的環境與空間，以及所有人物花草都是應該尊敬的部分。

校園「淨台」科儀自與民間「淨台」的儀式目的不盡相同，但有「淨台」，老藝師就是不二人選，原因不在其「趕鬼」技藝高超、法術高強，而在於他舞台生命力，是所有藝術家最好的楷模。我打電話到雲林崙背相邀，他

爽快地答應了，並約好由傳統音樂系北管組的同學擔任後場伴奏。這些同學在校學習不少北管曲牌與唱腔，但現場應變能力不足，也不熟悉「跳鍾馗」的關目排場，老藝師在「淨台」前一天晚上，由兒子陪同到關渡，不厭其煩地與小他八十歲的年輕大學生反覆練習，並對這些敲鑼打鼓的俊男美女讚不絕口，「台灣再找不到這樣的後場了。」老藝師說。

「跳鍾馗」儀式中，表演者除了安符、灑鹽米之外，還需咬破雞冠、鴨頭，以雞、鴨之血望空敕符，目的在以陽剛之氣壓煞。在注重環保、愛護動物的時代，抓起雞、鴨敕符有「虐待動物」之嫌，我問老藝師能否以鮮花蔬果代替牲禮，並省敕雞敕鴨的儀式。老藝師說這是祖公傳授，禮數不能免，我也尊重他的儀式傳統，請人到北投農場預定雞鴨。當天晚上，在跟年輕人連番演練之後，老藝師回旅館休息，臨別前，他握著我的手說：「不用雞鴨也沒關係。」原先預定的雞鴨因而取消。

隔天一早，老藝師身穿黑色台灣衫，斜披紅彩帶，在舞台上布置案桌，

供奉傀儡鍾馗爺，年輕學生組成的北管後場一旁待命。老藝師焚香燒金紙，低頭向祖師爺祝禱，舞台氣氛隨之莊嚴起來。我有些不忍，趨近他身邊，問：「不用雞鴨，真的沒關係嗎？」老藝師稍作思索，眯著眼說：「有雞鴨上好。」我立刻請人去買雞鴨，老藝師叮嚀：「白雞、白鴨。」還好農場離舞台不遠，總算讓老藝師安心地表演儀式，並在學生後場伴奏下，演唱一段北管戲曲，算是「跳鍾馗」之後的「鬧場」。

過了兩個星期，老藝師的兒子來電說老藝師回雲林之後，身體不太舒暢，直說在藝術學院跟歹東西打了一仗。在都會文化人眼中，傳統的「跳鍾馗」早已失去其肅殺的層次，成為神秘、浪漫、甚至有點異文化情調的表演，卻忽略老藝師可是一步一腳印，以他的身體與生命做賭注，一點一滴地把舞台神聖化，讓後生小子有個順遂的表演空間。老藝師這次因跳鍾馗而身體微恙，令我十分愧疚，還好他吉人天相，二、三天之後，又生龍活虎般，每天一早就騎著腳踏車外出買早點。

老藝師的榮耀

二○○○年的行政院文化獎老藝師榜上有名，這不僅是他的榮耀，也是行政院文化獎本身的榮耀，因為台灣的文化界能有幾個人能像老藝師一樣，這個獎拿得心安理得，實至名歸？

黃海岱的功名歸掌上

藝術家的產生

一九○一年，明治三十四年的農曆十二月二十五日，海岱仙出生在雲林土庫馬光厝的一個貧苦農家，他的父親黃馬原以農耕和養豬爲業，二十多歲入贅西螺埔心程家，生二子：長子即黃海岱，次子程晟從母姓，小海岱仙兩歲。黃馬婚後拜當地「錦春園」北管布袋戲師傅蘇總爲師，而後成爲這布袋

像海岱仙這輩演員所必須學習的，不僅在於戲劇的唱唸做打，也包括祭祀科儀及與山川自然、天地鬼神和三教九流相處的人情義理。海岱仙一生最信奉的神祇就是戲神西秦王爺，他的布袋戲生涯也與戲神信仰體系有絕對關係。戲神不僅是演員的行業守護神，也是劇團營運的中心，經由戲神崇拜，戲劇傳統與倫理得以維持，劇團組織得以鞏固、運作，演員也培養出舞台技能與敬業態度。

戲班的班主兼頭手師傅。

生活在貧困的環境，海岱仙沒有機會進入公學校，十一、二歲時，每天走四、五公里的路程，到二崙詹厝崙的私塾學習漢文。同時跟隨父親到當地北管子弟團「錦成齋」學習北管樂器與唱腔。就像當時的青少年一樣，藉著北管子弟團的參與，接觸地方文化傳統，也讓戲劇在生活中扮演重要角色，並且從戲文學習「官話」與歷史知識。北管也成為他與各地民眾、社團交際的重要媒介。

幼年的海岱仙大部分時間跟在父親身旁，邊看邊學布袋戲，直到一九一五年，十五歲那年才正式成為「錦春園」的團員，擔任前場二手，也就是父親的副手。後來他到雲嘉一帶的幾個布袋戲班磨練，並向前輩請益，表演技巧逐漸成熟。一九二五年，他從父親手中接管「錦春園」，改名「五洲園」，取其「威鎮五洲」之意。而後數十年，海岱仙以嫻熟的布袋戲操作技巧與五音分明的角色扮演，在中南部打開名氣。他善於從經史中尋找布袋戲的口語

對白，並能將富有劍俠色彩的章回小說如《七俠五義》、《小五義》編成「劍俠戲」，比起當時普遍流行的「正本戲」、「籠底戲」節奏緊湊、刺激，深受台灣中南部觀眾歡迎，並建立五洲園的表演風格。

而後海岱仙又從包括《蜀山劍俠傳》在內的武俠小說吸收題材，創作出《鶴驚崑崙》、《黑白彌勒》、《武當教主司徒堪》等武俠布袋戲，刀光劍影、飛簷走壁，爲布袋戲的型式與內容開創更大的表演空間。海岱仙對於布袋戲台的形制上也有所變革，布袋戲戲棚本身就是舞台建築的縮影，如果連人、偶帶戲棚進入室內舞台，等於是在大舞台再搭一個小舞台，不啻畫蛇添足。海岱仙原使用六腳棚戲台，在接觸上海京班的表演型式後，開始參考海派的機關佈景，製作新的布袋戲戲台，以與新的布袋戲風格相呼應。

海岱仙本人求新求變，影響所及，徒子、徒孫都具創新、嘗試的視野與勇氣。次子黃俊雄則是台灣布袋戲歷史上新風潮的帶動者，也是建立金光戲表演風格大師，他把傳統戲偶改爲三尺多的大戲偶，後場音樂改用配樂，從

108

戲曲聲腔到西洋古典音樂應用自如，轟動一時，從此各布袋戲班紛紛仿效，蔚成風潮。一九六○年代末，他的電視布袋戲《雲州大儒俠》更開創電視史與布袋戲史前所未有的奇蹟。而在傳統藝術普遍沒落的今天，黃家第三代獨創的霹靂布袋戲仍然在大眾文化中居重要地位，黃俊雄父子的勇於創新，歸本溯源，皆來自海岱仙的影響。

海岱仙的養成過程及其藝術觀，也反映民間社會的戲劇觀念、藝術品味與文化價值。他的一生不僅是一部鮮活的布袋戲發展史，也是大眾文化史的縮影。從民間的藝術特質及戲劇傳統來看海岱仙，或從海岱仙的表演生涯來看民間戲劇的發展與變遷，皆能彼此印證、相互啟發。

演戲的人情義理

海岱仙的戲劇歲月除了一九五○年代偶爾在戲院演「內台戲」，以及晚近

應邀參加政府或文教團體舉辦的「文化場」之外，絕大部分的時間都在廟前做「外台戲」演出。所謂「外台戲」與戲院賣票的「內台戲」不同，乃配合祭祀節令與廟會祭典演出，屬於地緣關係內民眾與各社群組織的集體活動。

在這個基礎之下，廟宇、民間社團（如神明會、兄弟會）到一般民眾皆主動或被動參與，包括經費贊助、祭儀參與、人力支援。

布袋戲的演出猶如一般眞人扮演的大戲，是由劇團（戲班）、演員（演師）依劇本或情節大綱在特定的表演空間（舞台）表演，常是祭典的重要環節。在戲劇演出中，由道士、法師主持的科儀亦爲其中主要部分，特別是與淨壇、請神有關的儀式，演員／道士的表演內容、風格常有互通之處。事實上，戲班的演出也屬於科儀的一部分，道士記載科儀內容，疏文表章的「文檢」包含各種謝恩演戲的事例，顯現道士本身對戲劇十分了解，甚至具備票友（子弟）身分。同樣地，戲劇演員對於相關祭儀，以及演出程序、舞台方位，皆不外行。換言之，傳統布袋戲演師不僅是戲劇表演者，也是地方文

110

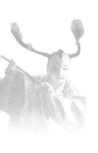

化、習俗的傳承者與傳播者，尤其《跳鍾馗》驅邪時所使用的咒符、經文與道士、法師所執行的「小法」無異。海岱仙不論演布袋戲文，或操傀儡跳鍾馗，一舉一動無不印證上述戲劇特質。

從民間文化角度，布袋戲不僅是酬神的必要儀式，也是人際間重要的社交場合。像海岱仙這輩演員所必須學習的，不僅在於戲偶的唱唸做打，也包括祭祀科儀及與山川自然、天地鬼神和三教九流相處的人情義理。海岱仙一生最信奉的神祇就是戲神西秦王爺，他的布袋戲生涯也與戲神信仰體系有絕對關係。戲神不僅是演員的行業守護神，也是劇團營運的中心，經由戲神崇拜，戲劇傳統與倫理得以維持，劇團組織得以鞏固、運作，演員也培養出舞台技能與敬業態度。相對地，戲班所信奉的戲神，也是民間所供奉的眾神之一，成為民眾與演員共同的信仰語言，演員因而可轉換角色，為民眾舉行祈福驅邪的儀式。

從傳統社會的人際脈絡來看，包括布袋戲在內的戲劇演出不僅具有維繫

生活秩序的儀式意義，也是民間文化的運作與滋生系統。事實上，戲劇發展存在於民間文化的運作機制中，其所涵蓋的人際網絡、生活秩序、集體情感乃民間文化的基型。它所發展出來的美學系統、場面樂器、角色扮演、唱作唸白、戲文情節、劇團組織、表演方法，乃至觀眾的欣賞角度、價值觀念，也與在劇院演出的戲劇風格不同。

正因爲如此，海岱仙這一輩的演員不論是養成教育、藝術觀與社會角色皆與現代劇場大不相同，依循戲劇的儀式意義與民間文化運作系統而展開。

生活從布袋戲開始

布袋戲是由演師操弄戲偶表演的戲劇型式，相較由演員組成的戲班，這種偶戲班規模小、人數少，民間常以「小籠」(戲籠)稱之，現代人則常把傳統偶戲視爲適合兒童的戲劇。其實，布袋戲雖屬「小」道，但甚有可觀者，

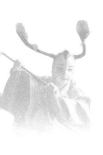

其後場編制與一般戲班並無太大不同，關目排場也十分講究，它的民間地位較諸其他重要劇種毫不遜色。布袋戲演師操弄戲偶、表演《天官賜福》、《跳鍾馗》，乃民眾所仰賴的祈福驅邪儀式。換言之，民間請布袋戲班表演，與邀請亂彈、南管班的意義相同，在於配合地方祭儀，並作為民眾的主要娛樂之一。

數百年來，布袋戲一直是台灣流傳最廣，也最具代表性的劇種之一，他與其他由真人扮演的大戲共存共榮，並供民眾自由選擇。戲班能否取得演出機會，主要視其演出技藝、班主或其他成員的人際關係而定。布袋戲起源閩南一帶，何時傳入台灣，尚缺乏直接的文獻資料，但至遲在清道光、咸豐年間已經在台灣廣為流傳。如果以戲曲聲腔來區分，台灣早期的布袋戲分為南管、北管、潮調三大流派，大致可看出它與泉州、漳州、潮州三地的淵源。

不過，台灣布袋戲後來所搭配的戲曲聲腔與其起源地沒有太大關係，而是結合近代民間戲劇的流行趨勢與演師的生活經驗。

黃海岱的功名歸掌上

海岱仙的祖先來自福建詔安，這裡乃福佬、客、潮混雜地區，清代雖屬漳州府管轄，但文化傳統接近潮州。海岱仙的布袋戲以北管伴奏，一方面反映北管的群眾基礎，再方面也顯示他個人對北管的偏好。海岱仙曾參加北管子弟團，對北管的曲牌、鼓介極為內行，也熟習北管的聲腔與「官話」。因為北管的緣故，他相當自豪能與「唐山」或是「北京」來的人，用「官話」聊天。

海岱仙出生於布袋戲家庭，從小耳濡目染，培養興趣，而後以此謀生，演布袋戲也成為他終身職業，這是大部分布袋戲演師常有的經歷。對他們而言，演戲雖屬職業，但經常參與子弟團活動，也保有「良家子弟」的身分，演布袋戲時藝師身居帷幕之後，所謂「賣聲不賣臉」，自認在民間社會地位較一般職業演員高。他們投入布袋戲這一行，就是一輩子的志業，很少有人半途而廢，往往都要到演不動，唱不出聲，才願意從舞台上撤退下來。他們一身的技藝是藝術，也是生活。在布袋戲演師心中，生活與藝術並非截然區

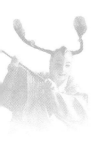

分，所謂「藝術」是養家活口的工具，而他們的生活卻是壯大表演技能的管道。

藝術是不斷的追求與創新

傳統布袋戲由演師操弄偶戲在小戲台上表演，戲偶的造型、裝扮與關目排場有其表演規範，但是聲腔、後場與戲文都是有機的文化體，與社會生活明顯互動，其演出內容、形式與方法都隨時空而異，並發展各種風格不同的布袋戲表演。海岱仙在廟會的演出之外，亦能吸引民眾至戲院內買票看他演「內台戲」，所仰賴的正是民間戲劇的活力，以及他個人的表演與技巧創意。

海岱仙自編自演「劍俠戲」、「武俠戲」，主要來自其靈活的創作力，在金光戲盛行後，海岱仙也演起黃俊雄「金光三千里」之類的布袋戲，充分表現其天真、創新的個性。不過演出一段時間之後，自認演出效果比不上後生

晚輩，又回頭演自己所擅長的「劍俠戲」和「武俠劇」。

金光戲自一九六〇年代盛行迄今，台灣數以百計的布袋戲班，泰半屬於這種佈景鮮艷、大戲偶，使用中西音樂配樂的型態。在台北地區以戲曲後場伴奏的古典布袋戲，在南部就不容易引起觀眾的迴響。許多人將傳統布袋戲的沒落歸咎於金光戲的氾濫，認爲這種打打殺殺、造型粗俗，毫無演技可言的金光戲，是劣幣驅逐良幣。其實，眞正的金光戲藝人，如海岱仙父子及第一、二代弟子，大都經過長期嚴格的演技訓練，口白、唱腔和操作戲偶技巧，都具有古典布袋戲的雄厚根柢，而其改演金光戲，難度實際上超過表演傳統的布袋戲。

金光戲令人詬病的是，一些急功近利的年輕人，在學了幾個月的演技之後，就迫不及待的自立門戶，嚴重降低了金光戲的素質，也影響了社會大衆對金光戲的觀感；而這些半路出師的年輕人，爲提昇身分地位，常在其團號冠上「五洲園」名號，或乾脆打著「師傅黃海岱」的旗號就四處演出。海岱

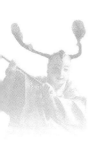

仙生性爽朗，氣度宏大，與人爲善，也任憑這些「私淑」的「五洲派」開枝散葉。

在布袋戲流變史上，金光戲代表一種沿革，反映社會文化的變遷趨勢和民眾的感官需求，有其文化意義，至於戲劇色彩、戲偶造型、戲文、音樂所造成的問題，有很多屬於形式或技術層面，有討論與改進的空間。優良的金光戲可與古典布袋戲相輔相成，淋漓盡致地表現布袋戲的魅力。黃海岱、黃俊雄、黃文擇子孫三代的表演生涯其實反映布袋戲的多元藝術風格。

藝術可大可小，可精緻可細微

觀眾從布袋戲棚觀賞到完整的偶戲表演，一尊尊的戲偶在藝術師靈巧的雙手中栩栩如生，人與偶交相演出，真假虛實之間所產生的舞台幻覺饒富興味。海岱仙一生以布袋戲聞名，即使百歲高齡仍能親自搬弄不同造型的布袋

戲偶，又唱又白，效果十足。隨著年齡的增加，海岱仙臂力不如當年，操弄戲偶的手掌，從「出將」到「入相」，大約只比畫一半，就會從戲棚中央縮回，即使如此，百齡布袋師所創造的紀錄仍然彌足珍貴，因爲全台灣，甚至全世界，很難想像如此高齡的藝師還能活躍在舞台上，一般「年輕」的八、九十歲藝師最多只能坐在後台唸口白，戲曲唱腔和偶戲操弄多由青壯助手負責。

從海岱仙晚近的舞台魅力來看，更容易顯現人偶之間人文、肌理相連的特殊性，對終身表演布袋戲的海岱仙來說，他的魅力絕不只是躲在幕後，惟妙惟肖地表演各種角色而已，如何把自己融入戲偶角色，弄活木頭人，更是表演的菁華所在。海岱仙最近幾年的演出最動人之處在於與戲偶直接面對觀眾、同時演出的畫面。觀眾可以目睹老藝師高亢的唱腔，也看到戲偶在他的口中、手中發生。老藝師專注地對著戲偶念著逗趣的口白，彷彿是獨白，也像在與它演對手戲。

藝術是一輩子的事

與世紀同壽的海岱仙，演了一輩子的布袋戲，自己本身就是一部最眞實的布袋戲活歷史。對他而言，布袋戲就是不斷創造的技藝，他也必須具有不

做爲一個布袋戲藝師，通常經過三年六個月的學徒生涯，而後就是一輩子的磨練，英雄不怕出身低，一個好的布袋戲藝師不只擅於操演技巧而已，必須精通後場音樂，才能使偶戲藝術完整呈現。而與演出有關的所有禮俗與人情義理更是必須具備的素養與知識。因爲戲劇演出是祭典的重要儀式，戲台演出與寺廟祭典及周圍環境，表演者與祭祀者、觀眾恆常有直接的互動。

一場布袋戲演出，不僅是一場娛樂而已，偶戲藝師常無可避免地成爲民間儀式的主持者，爲廟宇、民眾扮仙祈福，解厄消災，所牽涉的，已是民眾的生活幸福了。

斷創造的能力，在傳統的基礎上繼續賦予木偶新的生命。而這一切，都是海岱仙的生活層面，也是藝術觀照。從海岱仙這個人以及他的掌中藝術，可知布袋戲不只是「囝仔戲」，透過前後場，原本空無靈性的戲偶，因爲藝師的投入而有了生命，惟妙惟肖的在戲台呈現，並與觀眾直接交流。而衝州撞府的演藝生涯，是他的職業，也是他的事業，五湖四海陪朋友，娛樂大家，也宛如行善，更是人間一大樂事，布袋戲在海岱仙身上所呈現的，不只是一棚「大戲」而已，更是一門深邃的、慈悲的考驗心志的修練之路。

海岱仙演戲是藝術，也是信仰，亦屬人際間的禮數，場面無所謂大小，重要或不重要，也不分內台、外台，戲院內觀眾「滿台」的表演固然風光，觀眾寥寥無幾的演出場合也必須鄭重其事，有時甚至限制「閑雜人等」旁觀（如跳鍾馗）。演戲也不僅僅是爲了眼前的觀眾，人在做，天也在看，對海岱仙來說，還有西秦王爺永遠存乎內心深處。因此，台上的戲偶無分大小、正反腳色，都必須全神貫注地讓它活起來。

身為一個布袋戲藝師，海岱仙的開創精神，使得他所領導的「五洲園」與子孫三代見證台灣布袋戲發展史最重要的階段，其影響力在台灣布袋戲史，甚至整部台灣戲劇史皆少有人能比。不過，海岱仙真正帶給社會的反省與思考，是何謂「藝術」？這是一輩子不間斷的學習、付出、執著，更是一輩子不容質疑的信仰。海岱仙用一輩子從未間斷的生命傾注於手中的偶戲藝術，面向廣大民眾，而布袋戲也回饋他無盡的人間情愛，這是真正的「藝術」，我們從他身上看見了一個明白的、清楚的「藝術家」。

史艷文的霹靂大戰

二十一世紀的史艷文不需有太多期待，它能否敵得過素還眞也值得懷疑。史艷文在許多人生命中留下刻痕，不見得非要不斷地把他拿出來膜拜不可。如果我們以平常心看待史艷文節目的再現，給大眾文化保留一些懷舊空間，已經是無以倫比的浪漫情懷了。

古今中外的所有人一定很難理解史艷文現象是怎麼回事，也不能明白何以台灣人對這齣戲、對這些戲偶如此瘋狂。原因到底出在電視、布袋戲、史艷文或黃俊雄？還是台灣人本身？

對許許多多的台灣人而言，史艷文經驗是極重要的集體情感與共同記憶，爲苦悶的六○年代後期到七○年代初期，提供話題與宣洩的管道。有很長一段時間，史艷文席捲天下，所向無敵，地不分東西南北，人不分男女老少、貧富貴賤、原住民新住民，中午時間一到，每個人興致勃勃地與《雲州大儒俠》隔著螢幕空中相會。這齣創紀錄的布袋戲一演數年，絲毫沒有疲憊

的現象。戲中出現的角色繁多，武鬥夾雜文鬥，場景不斷翻新，已經不能用「一齣戲」來形容，而應該說是一個歷史事件，或者是一齣社會大戲。

《雲州大儒俠》迷人之處並不在戲劇情節，也不單純是雋永有趣的對白與刀光劍影的熱鬧場面，更重要的，它塑造「大家來看布袋戲」的社會議題及流行趨勢。那個年代台灣只有兩家電視台，第三家還在籌設中，電視機也尚未普遍，一天之中播放的時間僅十二小時左右。當時家裡擁有電視機，象徵經濟能力與社會地位。作夢也想不到會有這麼一天，近百個頻道，二十四小時節目不斷。在尚非人人買得起電視的時代，有電視機的人極少獨樂樂，多半把家裡當作電影院，呼朋引伴擠成一堆，歡樂中帶有童真，藉著布袋戲敦親睦鄰，看史艷文成為「社區總體營造」的一環。沒有人會為布袋戲的悲苦情境感傷，也不太為劇中人物遭逢劫難不平。史艷文發生什麼事很少人說得出來，無人有興趣瞭解故事緣起，雲州在哪裡也不重要。反正一路打殺到底，東西南北、天上人間、極樂世界、阿鼻地獄，各方人馬一個個牽引出

來，勝負永遠沒有底限。

為了滿足觀眾的興趣，維持超高收視率，躲在螢光幕後的布袋戲師傅與工作團隊每天都要絞盡腦汁，想些新花樣。還好黃家本身就是布袋戲世家，而且人丁旺盛。從父親黃海岱到眾兄弟都成為黃俊雄的智囊，協助尋找題材、編寫劇本。連黃家最小的女兒，念大學機械時都還「打工」幫忙編劇。

眾人集思廣益，再經由戲偶傳達出來的口白、俚諺、歌謠立刻成為民眾的共同語言、流行歌曲，甚至反映在日常生活之中。阿公叫還在門外嬉戲的孫兒回來吃飯：「哈麥你哈麥怎麼還在玩？」孫兒回道：「哈麥我哈麥再玩一下就好……」這樣的場景、對話在那個年代處處可聞。他們模仿的是劇中性格憨厚、說話恆帶「哈麥、哈麥」，擁有兩顆超大門牙的「二齒」。即使到今天，史艷文的風雲不再，但是「萬惡罪魁」藏鏡人「順我生、逆我亡」的狂笑聲以及秘雕的神秘意象還是經常出現。

史艷文時代的台灣還是威權、封閉的年代，所有的中華英雄民族救星都

有欽定版本，聽到「蔣公」、「蔣總統」這幾個字，不管站著、坐著、蹲著，每個人必須即時立正、肅穆，動作愈大愈好。而在文化認知上，中原正統唯我獨尊，「台語」、「布袋戲」仍屬落伍、不登大雅之堂的鄉土玩意。史艷文走紅之後，為了避免當權者有太多的聯想，主演者小心翼翼，刻意標榜史艷文不是雲林人（黃海岱父子的故鄉），而是明朝雲州人士──反對台獨；甚至出現一個頭頂青天白日、武功高強的「中國強」，協助史艷文，鋤強扶弱；而播出的時段也不敢反映市場需求，放棄八點檔的熱門時段，只安排在午休時刻，以免威脅正統國語節目的生態。儘管如此低調，史艷文所造成的狂潮仍然「舉國若狂」，連演五百多集，收視率超過九成，把同時段的其他節目打得潰不成軍，引起「有關單位」猜忌，最後以「影響工農正常作息」的理由予以腰斬。

現代青少年難以想像的白色恐怖時代，黨政軍財務主導一切。並非批評時政、暴露社會現實面才會惹禍，傳統戲劇一不小心，也會遭殃。一九七三

年十月三十一日，播放「史艷文」的台灣電視公司所發生的「大哥，不好了！」事件就見一例。當天是蔣公華誕，電視正在播報祝壽特別節目。當螢幕上蔣介石伉儷在總統府陽台向群眾含笑揮手時，突然出現一句字幕：「大哥，不好了！」原來這是緊接下來要播放的歌仔戲《萬花樓》裡的一句台詞，因操作不當提前與蔣公畫面重疊。這個小小的失誤在昔日卻造成台視大地震——總經理下台。

史艷文現象至今仍是台灣大眾文化史最值得研究的題材之一，究竟是苦悶、無聊，還是每個人潛在的純眞與鄉土情感，才會一堆人被一堆木頭人左右，創造這項「金光閃閃、瑞氣千條」奇蹟，其實創造奇蹟的，不是史艷文及一干武林高手，而是編導演這個傳奇的黃俊雄。這位布袋戲奇才所創作的戲偶如雲，比傳統舞台的生旦淨末丑更加豐富。史艷文之外，怪老子、醉彌勒、劉三、二齒、秘雕、中國強、苦海女神龍……各個生毛帶角，十分性格。黃俊雄的個人長相很難聯想到斯文有禮的史艷文，倒像二齒與秘雕的綜

合體，每個掌中人物都逃離不出他的掌心，要那人生，那人就生；要誰亡，誰就亡。如果進一步分析「史艷文」的成功之道，在於突破傳統、大膽創新，打破傳統忠奸兩分法，創造出許多正中帶邪、邪中有正的角色，讓這一批黑白兩道生活在市井小民的心中。喜歡史艷文也好，喜歡二齒、真假仙也罷，都是構成黃俊雄掌中世界的重要部分。

當時的電視布袋戲，每個重要角色出場都會演唱一首歌曲，而且一經傳唱，立刻流行，在台語歌曲受抑制的年代，《雲州大儒俠》成為保護、傳播台語歌謠的神聖空間，幾乎左右台語歌曲的市場，要哪個歌星紅，那個歌星就紅。不僅本國創作歌謠或傳統戲曲如此，任何西方古典音樂也可以隨著黃俊雄靈感所至，走進每個家庭。史艷文出場的主題曲〈出埃及記〉就是因為布袋戲而紅遍台灣每個角落，流行程度不亞於垃圾車傳出來的〈少女的祈禱〉。

史艷文是六〇年代末、七〇年代初觀眾心目中的民族英雄，與其他戲偶

相比，人氣指數也最高。用人類的審美經驗欣賞戲偶，史艷文是絕世美男子，但從觀眾的生活情趣來看，他未必有二齒、怪老子可愛。木偶就是木偶，過於正經反而失真。那時還不時興捧戲偶，沒有人會霹靂到為某個戲偶成立後援會。在我的看戲經驗中，五官清秀，個性溫文儒雅的「男主角」史艷文並不獲我心，他長髮披肩，濃眉大眼，滿口仁義道德，是個忠君愛國、保衛朝廷的保守分子，一出場不是吟詩作對，就是教忠教孝，如果生活在現代，這位「大儒俠」必然是○○黨重要的「樁仔腳」。他的口白介於小生小嗓與老生本嗓之間，不疾不徐，不陰不陽，如果從這個角色性格來看，史艷文應該是個同志。

如果當年的「史艷文」也像現在的霹靂迷一樣組後援會，我大概會挑真假仙做我的偶像。他容貌不揚，亦正亦邪，功夫平平，到處看熱鬧兼煽風點火，傳播假假眞眞的武林消息，很像現在的政治人物與媒體記者。眞假仙所製造的衝突一旦發生，他立刻回到現場、躲在人群中，偷偷地散布「準備草

蓆」收屍的訊息，很符合現在刑事犯罪心理。當神秘的藏鏡人出現江湖，引

起議論，武林高手紛紛打聽藏鏡人究竟是何人喬裝，真假仙分析藏鏡人的真

實身分：「有人說是大流星，有人說是九天鳥高雄，……。」連續點了幾個

明星級人物，最後再接一句：「也有人說是我！」把自己的小腳色拿來跟絕

頂高手相提並論，頗具喜劇效果。他的性格像極現今社會喜歡看熱鬧、搬弄

是非，說大話，又怕惹禍上身的勇敢台灣人。

史艷文的時代距今已逾三十年，它所製造的風潮已成民間神話，也是台

灣文化的一部分。當年的忠實觀眾已步入中年，甚至垂垂老矣，即使八○年

代才看「新史艷文」的孩童如今也是時代青年了。回首前塵，台灣社會變遷

何其快速，有史艷文經驗的人對於這一段戲偶風雲所凝聚的群眾文化力量，

仍然記憶猶新。創造這齣戲的黃俊雄，更難忘懷這段呼風喚雨的黃金歲月，

無時無刻不在思考如何讓史艷文重生。二〇〇〇年史艷文終於再度風塵，但

是景象已非，大儒俠已然廉頗老矣，所引起的回響沒有預期熱烈。人們追根

究柢，發現限制史艷文重現光芒的，竟然是黃俊雄親生兒子所創造的霹靂布袋戲。

黃文擇兄弟近年所創造的霹靂布袋戲廣受新世代歡迎，連「霹靂」兩個字都成Ｘ世代的流行名詞，既新奇又酷炫，成為具代表性的台灣現代意象。

它流行的管道更加廣闊無比，從錄影帶、有線電視頻道到網路一路發燒，各種專賣店的霹靂產品、電腦軟體推陳出新。素還真、一頁書、葉小釵都有年輕人組成的後援會，連大學校園都在談論素還真、一頁書與亂世狂刀、慕容婥之間的恩怨情仇。被視為傳統文化瑰寶之一的布袋戲可以如此霹靂，真是太霹靂了。從黃海岱到黃俊卿、黃俊雄再傳霹靂第三代，這個布袋戲家族每一代都能帶領風騷，製造話題。每個人的表演都有傳統的因子，也有創新的才氣。沒有黃海岱就出現不了黃俊雄與史艷文；同樣，沒有第一代、第二代，也不可能會有霹靂的《聖石傳說》。流行文化如行雲流水，一去不復回。

霹靂布袋戲早已取《雲州大儒俠》而代之，堪稱青出於藍，更勝於藍，兒子

的魅力壓過父親、祖父，成為布袋戲的代言人。

二十一世紀的史艷文不需有太多期待，它能否敵得過素還真也值得懷疑。史艷文在許多人生命中留下刻痕，不見得非要不斷地把他拿出來膜拜不可。如果我們以平常心看待史艷文節目的再現，給大眾文化保留一些懷舊空間，已經是無以倫比的浪漫情懷了。就如同當年的諸葛四郎大戰魔鬼黨，何其風光，當年看他漫畫的，也已是中壯年人，這些老漫畫迷也不見期盼諸葛四郎再現江湖吧！

不管結果，黃俊雄與史艷文已經創造了歷史。他們給大眾文化的最大啟示，不完全在藝師的表演魅力，或戲偶的造型與趣味，而在於顯現台灣文化的廣闊創作空間與堅韌無比的生命力。霹靂的崛起，反映這種文化生態，但這並不代表布袋戲英雄永遠可以橫掃千軍，所向無敵。如果它的情節、對白仍然吾道一以貫之地鬆散、重複，很快就會消逝於大眾視線之外，而後又是一番等待，等待若干年後另一批史艷文、素還真的出現。

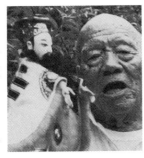

偶戲的傳統與現代

隨著西方劇場藝術的發展，偶戲的表演型式與舞台技術深受影響，產生新奇的效果，成爲西方現代戲偶主流，也成爲東方世界的偶戲新寵。現代偶戲之特徵在於造型簡單、生動，劇場語彙豐富，善用劇本、音效、燈光，注重表演效果，與傳統偶戲繁複的樂曲形式和表演技巧，敷演冗長劇目的風格大相逕庭。

偶戲——傀儡戲（木偶戲）和皮影戲是極普遍的戲劇形式，出現的時間似乎比人扮演的戲劇更早，但確實起源於何時，則無法考察，有位偶戲專家曾說發明偶戲的人，是世界第一位玩洋娃娃的小女孩，雖屬談笑，但也反映它的生活性與民間性。它存在於任何時空，許多國家都有偶戲的傳統，利用各種質材，製作各種大小不等的人物模型面具以演故事。從文獻紀錄來看，文明古國的偶戲似乎特別發達，而且與民眾的信仰習俗密不可分，出現在驅邪迎祥、祈求豐收的宗教禮儀之中，其原因或許與其造型，或特殊的演出效

果有關，由此產生神秘或神聖的儀式意義。

偶戲與真人的戲劇相互影響

東方國家由人扮演的戲劇傳統深受偶戲之影響，以中國為例，一些古老的戲劇如梨園戲、莆仙戲的許多身段、音樂被認為源出傀儡戲，東南亞的爪哇、高棉之傳統舞蹈也有模仿偶戲的動作。不過，從戲劇史角度，偶戲與由人扮演的戲劇大部分時間是同時發展，交互影響，呈現多種不同的風貌，反映其流行區域的人文習俗和地理特色。

從造型來看，偶戲大致可歸納成布袋戲、杖頭傀儡、皮影戲和懸絲傀儡四種主要類型；布袋戲是表演者用手伸入戲偶的頭、臂部表演，杖頭傀儡是表演者操弄繫於戲偶手、腳上的小棍，懸絲傀儡是撥弄戲偶的絲線，皮影戲則是表演者操弄緊貼影窗的影偶。在前述形式之外，也有一些較獨特的偶戲

偶戲的傳統與現代

結合了不同戲偶的特色，或表演環境形成新的偶戲風格，例如越南的水傀儡是屬於杖頭傀儡，因在水中操弄，風格突出；中國鐵線傀儡戲融合皮影戲平面表演方式，但戲偶造型用立體木偶；日本的淨琉璃人形劇則結合仗頭傀儡和布袋戲的造型與操弄方法。除了戲偶造型和操弄技巧之外，樂曲伴奏亦為偶戲藝術的重要環節。偶戲的音樂，不僅節制戲偶動作，亦增強戲劇效果，以淨琉璃為例，其表演完全配合音樂的敘述形式，擔任講唱的大夫和操偶的藝人形成表演的重心，整個演出和故事情節的鋪陳是在強烈的音樂節奏中進行，古老淨琉璃（文彌人形）的音樂是岡本文彌所創的文彌節，文樂的曲調是竹本義大夫節，前者愴涼哀怨，後者則細膩多變，皆反應日本傳統偶戲文化特質。

偶戲對戲劇的影響，可從中國皮影戲得到明顯的例證。灤州皮影和陝西皮影在發展過程中不僅以完整的影戲型式流行於民間，並因此蛻變成由真人扮演的戲劇型式，以陝西皮影而言，原先流行在陝東華縣及陝北、陝南、晉

南一代的碗碗腔皮影戲，在一九五六年由眞人演出，成爲新的劇種——華劇，除了排演《金碗釵》，《白玉鈿》、《女巡按》等傳統皮影戲劇目之外，也演出《蘆蕩火種》、《紅色娘子軍》等現代劇。源出灤州皮影戲的遼南皮影戲亦曾在原有的基礎上結合戲曲，發展成人扮演的戲劇——影調戲，形成人戲、皮影並存的情形。

不眞實的戲偶有眞實的魅力

偶戲的演出型制很容易使人產生簡便、機動表演的印象。事實上，它所需要的製作條件與人力配合，未必比由人搬演的戲劇來得輕鬆、簡單。它的角色造型固定，動作誇張，從出場亮相的一刹那，已刻劃腳色的形象、身分和精神狀態，因此表演上必須運用特殊的舞台效果及演出方式，突破戲偶的侷限性，就如同戴面具演出的戲劇（如希臘悲劇）之類型化與定型化，在表

演時必須強調角色特徵、製造特殊效果。再方面，戲偶不眞實的表演也有如

眞似幻的效果，產生特殊的劇場魅力，與人扮演的戲劇迥不相同。呈現在觀

衆面前的「演員」是戲偶，所有的人物、情節、動作一應俱全，但它本質上

只是一種象徵而非人格化的生命體，眞正賦予戲偶生命的是在幕後操作的藝

師。藝師與戲偶渾爲一體，再藉著戲偶與觀衆合而爲一，成爲戲偶表演的特

色，觀衆一方面看到不眞實的幻覺，再方面也從藝師的表演過程中受到感染

與感動，虛虛實實的偶戲世界，正是人世間生活的縮影。因此，任何具傳統

的戲偶不論在造型、表演技巧、音樂、劇本各方面都必然發展各自的文化特

色。

相對於東方偶戲所蘊涵的儀式意義與社會規範，西方偶戲傳統呈現不同

的發展風格。雖然歐洲的偶戲歷史亦可追溯到西元前五世紀，但在歐洲戲劇

史上，偶戲大致只是劇場的附庸，無法與眞人扮演的劇場等量齊觀。

十九世紀初，歐洲許多出名的傳奇人物成爲偶戲表演的象徵，最著名的

例子是法國里昂的絲綢工學徒基諾（Guignol），幾乎已成為法國偶戲的同義詞，基諾短鼻圓眼，穿著傳統農民服飾，個性好奇、容易上當，卻又能擺脫困境，透過簡單逗趣的表演博人一粲，頗具遊戲性，但相對地，也反應了偶戲的侷限。

隨著西方劇場藝術的發展，偶戲的表演型式與舞台技術深受影響，產生新奇的效果，成為西方現代戲偶主流，不但流行歐美各國，也成為東方世界的偶戲新寵。現代偶戲之特徵在於造型簡單、生動，劇場語彙豐富，善用劇本、音效、燈光，注重表演效果，與傳統偶戲繁複的樂曲形式和表演技巧，敷演冗長劇目的風格大相逕庭。

傳統偶戲藝師的角色不只是戲劇的表演者，還是法術、儀式的執行者。以印尼皮影戲為例，藝人地位崇高，他在影窗之後操弄影人，出現影窗上的影偶腳色，動作皆具有儀式的象徵意義。影戲演出用甘美朗音樂伴奏，從日落時分演至第二天日出，不曾中止。印尼皮偶戲的演出型制也反映印尼社會

偶戲的傳統與現代

的兩性關係與價值判斷，觀戲時藉著台前台後的不同安排，反映男尊女卑的社會規範。男性觀眾和表演者坐在同一邊，這不是看戲的好位置，卻有參與主導影戲表演的角色含義，在影窗之前的是女性觀眾，這原是觀眾該有的位置，在整個演出環境反而不重要。

偶戲既可傳統又可現代

台灣的偶戲，不論在造型、服飾、質材、操弄方式及內容題材雖有變遷，但仍保存較濃厚的儀式成分與民間色彩，現存偶戲包括掌中傀儡（布袋戲）、懸絲傀儡、皮影戲，皆有成熟的表演技巧，和豐富的劇目，出現在傳統節令與祭典，擁有深厚的民間基礎，近年更成為大眾傳播媒體重要的演出節目。除了劇場上的偶戲表演之外，各種神將，包括文武判、七爺八爺、千里眼、順風耳、神童等大型傀儡的儀式、雜技表演處處可見。偶戲藝師除了表

演技巧之外，也傳達迎祥驅邪的儀式意涵，是傳統偶戲至今猶存的主要原因，不過，也面臨觀眾流失的困境。出現在劇場上的偶戲愈來愈技巧化，藝師操弄戲偶與觀眾直接面對面的情形逐漸減少。近年許多年輕藝術工作者投入偶戲行列，但他們對戲偶的概念大多受西方影響，把偶戲視為兒童遊戲的範疇，利用它的特殊造型及演出效果來吸引兒童的趣味或達到兒童教育的目標。即使有心人士在傳統藝人指導下投入偶戲的製作、演出，也很少能學習偶戲完整的表演體系，包括唱腔、樂器、劇本和戲偶製作，而慣常以現代材製作或以現代音樂伴奏，做所謂「創新」、「改良」，不但對傳統偶戲藝術的延續成效有限，要建立台灣當代偶戲劇場也遙不可期。

從偶戲的普遍性與多元性來看，台灣偶戲在傳統基礎之外，應有條件在劇場做各種嘗試與實驗。不過，由於偶戲誇張、不寫實的定型化特質，它比由人扮演的現代劇場更需要文化傳統與人文精神，才能進一步體驗偶戲的藝術特色，展現其發展的可能性。

偶戲的傳統與現代

143

行政院文化建設委員會舉辦國際性偶戲表演，已經數年，由最早的中韓兩國偶戲觀摩到亞太偶戲節，時間一到，就行禮如儀，一九九五年由亞太偶戲節擴大爲國際偶戲節，委由國立藝術學院戲劇系策劃、執行。我們把諾大的戲劇系館包裝成一個偶戲表演館，台北一九九五國際偶戲節就在這裡隆重進行，在現代偶戲的流行風潮之中仍以傳統偶戲爲主軸，邀請來自中、馬、印、越、土、日、意、匈與台灣的偶戲團體表演他們的傳統偶戲藝術，希望藉此交流，瞭解各國偶戲的藝術形式與文化特色，能爲台灣當代偶戲——不論傳統或現代——提供一個反省與再出發的機會。

144

布袋戲與本土文化

本土文化再受重視，所反映的應該是現實的文化取向與市場需求。不過在這當中，我們卻很難發覺文化性的思考過程與發展軌跡，一切改變仍是深受政治因素的影響。

一九九四年，「本土文化」隨著省市長選情的激盪，不斷被提出討論。

執政黨的省長候選人從選戰一開始，就被對手認定是「打壓本土文化」的殺手，為了證明清白，這位候選人召集電視歌仔戲藝人為他辯解，並請出最具「本土」氣息的餐廳秀主持人為他造勢。十一月中旬，全台選戰打得天昏地暗的時候，九五高齡的布袋戲「老先覺」黃海岱出面了。在台北縣民進黨省議員候選人的記者會上「老先覺」忿忿不平地指控「就是那個新聞局長，叫什麼的，禁止布袋戲說台語啦……」，夜晚在中和舉行的一場「台灣文化之夜」演講會上，他更讓暌違已久的雲州大儒俠史艷文再現風塵，揮舞著綠旗，彷彿這位六〇年代的「民族英雄」已加入這個本土政黨。「老先覺」以鏗鏘有

力的語氣要大家疼惜台灣不要投給打壓本土文化的人。面對「老先覺」並不「秀逗」的表態，執政黨文宣人員大感震撼，也給黃家子弟帶來壓力。為了避免執政黨候選人成為「打壓本土文化」的「萬惡罪魁」，「老先覺」很快被另一批子弟引導到執政黨競選總部，否認他先前說過的話，但是，他在記者會的談話早已被錄音傳遍各處政見會場。

認識「老先覺」的人都知道他天性豪邁，相交滿天下，徒子徒孫遍全台灣，沒想到只因說過幾句話，就要面對不同考量的子女、徒弟及各級「長官」，情何以堪。「老先覺」是否說過那些話其實並不重要，叫「老先覺」到執政黨那裡宣誓他不會「違反國家的法律」、不會說「頂頭」「父母官」壞話不難，就如同要求他重複那些已被錄音的言論一樣，只是在「凌遲」老大人而已。「老先覺」事件的重點應在於本土文化是否曾被打壓？電視布袋戲是否曾受限制？

本土文化乃根植於地方族群及其人文精神的文化藝術，不但有傳統脈絡

與形式風格，也有創新、進取的積極意義。然而，一般人所謂本土文化，似乎都只是鄉間祭祀酬神、打陀螺、牽尪姨、弄車鼓、唱布袋戲、歌仔戲而已，換言之，就是用台灣語言表演的戲曲，及一切又土又俗的民俗活動。本土文化的意義被扭曲，基本上與台灣半世紀來的政治環境有關。

國民政府戰後的統治在加速台灣「中國化」，以消除日本殖民時期的餘毒，防止台灣意識抬頭，台灣本土文化乃成邊陲文化和小傳統，是與所有現代、精緻、時髦文化不同的民俗文化或鄉土文化。連日治時期曾經在台灣民間極為興盛的京劇也因屬「國劇」，而成為非本土戲曲。至於二〇年代興起的台灣新劇傳統在戰後更因政治禁忌中斷，而後話劇（舞台劇）是以來自中國的劇場工作者為主流。

在政治、教育體制下，祭祀、節令拜拜及相關的儀式表演是迷信、浪費的代稱，車鼓、歌仔戲是「色情」的表演。政府很少對本土文化藝人及團體給予藝術行政和經費的協助，但卻又常視之為組織動員的一環及宣傳工具，

在國家慶典遊行時才紛紛亮相，作爲「薄海歡騰」的象徵。

而最嚴重的莫過於對台灣語言的壓制不但影響了所謂地方戲劇（如歌仔戲、布袋戲）的演出機會與藝術發展，也扭曲了本土文化的價值觀。例如：歌仔戲不如「國劇」、台語影片不如國語影片，台語電視劇不如國語電視劇。以史艷文爲代表的電視布袋戲在六〇年代後期到七〇年代風靡台灣，它最後被迫停播的原因，不外是：「影響民眾作息」和「青少年教育」。商業電視台會因爲收視太高、影響力太大而停掉最賺錢的節目，原因不外兩種：一、是違反「基本國策」，二、節目粗鄙，兩者都脫離不了政治因素。電視上的布袋戲、歌仔戲都曾以國語節目型態出現，而產生「國語布袋戲」、「國語歌仔戲」這類新「劇種」，糟蹋了地方戲劇的本色與民間藝術的活力，使得以台灣爲主體思考的文化發展受到限制。

一九八〇年代以降，隨著政治禁忌的解除與社會環境的開放，本土藝術逐漸抬頭，政府所推行的文化活動有許多是以本土文化爲基本架構，學校、

寺廟、劇場、社區都成為推展「本土文化」的重心，曾被輕忽、卑視的各種形形色色的民俗活動，都可能被冠以「本土文化」，得到前所未有的評價。本土文化再受重視，所反映的應該是現實的文化取向與市場需求。不過在這當中，我們卻很難發覺文化性的思考過程與發展軌跡，一切改變仍是深受政治因素的影響。

其實，本土文化只代表文化態度與藝術經驗，具有包容性和多元性，是可以跳脫政治格局和意識形態的思考模式，不應該繼續被扭曲與偏狹化。每種落實在歷史傳統與生活環境的文化藝術都可能賦予本土的意義，不是某個政黨、族群、社團的專屬品，所有認同台灣的人也都可以參與本土文化的創造，享受本土文化的成果。

作品發表索引

1. 遙想海岱仙的回家路上　二〇〇七年三月一日完稿

2. 金光傳習錄　一九九五年七月十五日～十六日　《中國時報》

3. 巴黎偶戲三仙會　一九九五年九月十日　《自立晚報》

4. 人間喜事──布袋戲王做大壽　一九九八年十月　《人間雜誌》

5. 老藝師的榮耀　二〇〇〇年十二月十八日　《聯合報》

6. 黃海岱的功名歸掌上　二〇〇〇年十月三十一日　〈黃海岱藝術〉專題報告研討會

7. 史艷文的霹靂大戰　二〇〇一年一月　《表演藝術》九十七期

8. 偶戲的傳統與現代　一九九五年七月　《表演藝術》三十三期

9. 布袋戲與本土文化　一九九四年十二月二十八日　《中國時報》

INK PUBLISHING

文 學 叢 書 150

眞情活歷史
——布袋戲王黃海岱

作　　者	邱坤良
總 編 輯	初安民
責任編輯	陳思妤
美術編輯	許秋山
校　　對	陳思妤　邱坤良

發 行 人	張書銘
出　　版	**INK** 印刻出版有限公司
	台北縣中和市中正路 800 號 13 樓之 3
	電話： 02-22281626
	傳真： 02-22281598
	e-mail:ink.book@msa.hinet.net
網　　址	舒讀網 http://www.sudu.cc

法律顧問	林春金律師
總 代 理	展智文化事業股份有限公司
	電話： 02-22533362 · 22535856
	傳真： 02-22518350
郵政劃撥	19000691 成陽出版股份有限公司
印　　刷	海王印刷事業股份有限公司

出版日期	2007 年 3 月 初版
ISBN	978-986-6873-15-7

定價　180 元

Copyright © 2007 by Chiu Kun-Liang
Published by **INK** Publishing Co., Ltd.
All Rights Reserved
Printed in Taiwan

國家圖書館出版品預行編目資料

真情活歷史——布袋戲王黃海岱
/邱坤良著.－－初版，－－臺北縣中和市： INK 印刻，
2007〔民 96〕面 ；　公分（文學叢書；150）

ISBN 978-986-6873-15-7（平裝）

1.黃海岱 - 傳記　2.掌中戲

986.4　　　　　　　　　96003671